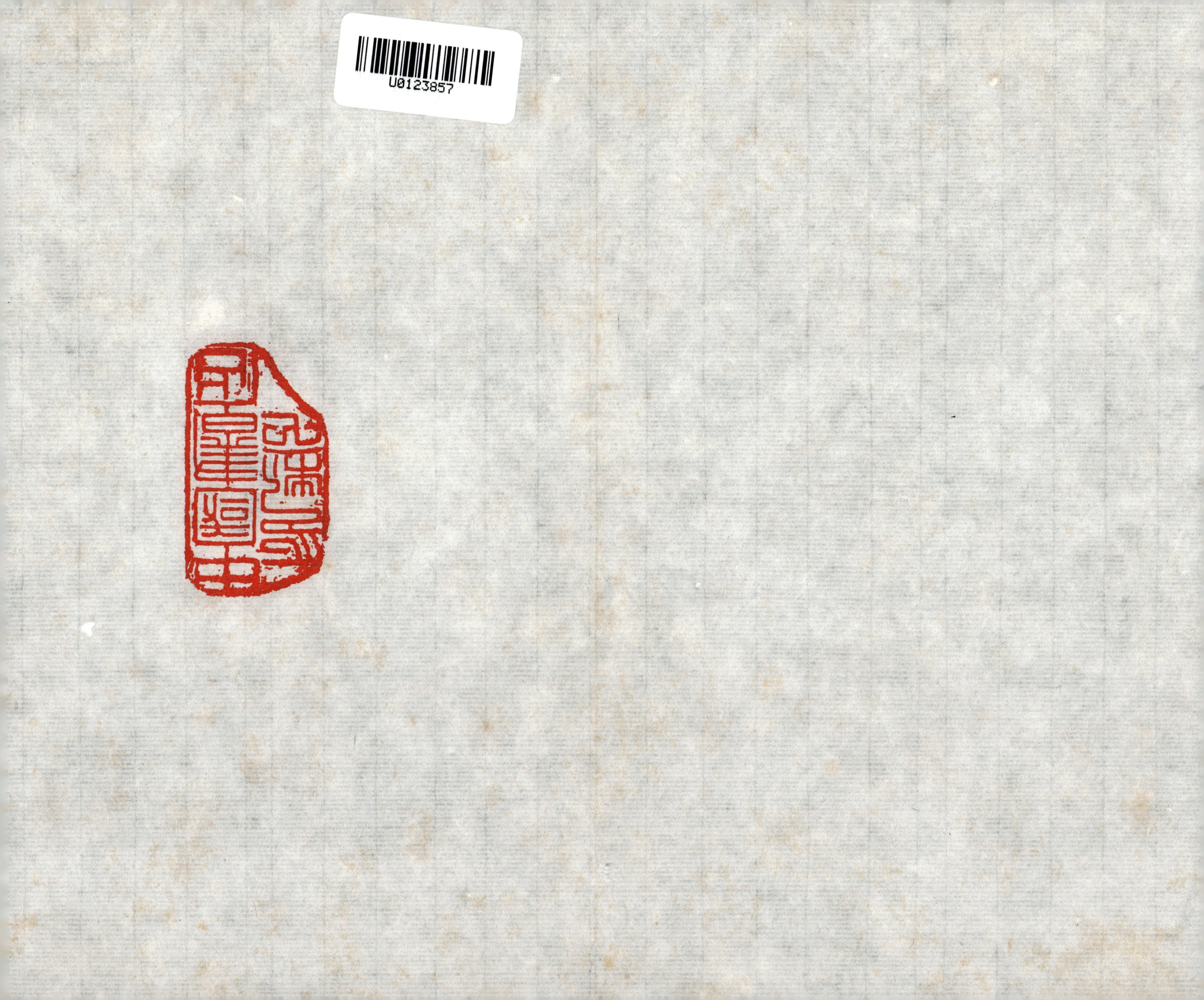

列女傳

漢·劉向 撰
明·仇英 繪畫

中國書店

汪氏輯列女傳序

女教之興不後于男也家之興廢國之盛衰率由乎閨門雎首雎宰著為風首家人之利則以貞吉垂訓焉當示悔之敗言為澤劉中壘之著列女傳始謹于趙宋之屠都自悕賤踰越禮制敂探取古事書閨閫之可鑑戒者為書八篇奏之天子且成軍序一

絡綈寢起二氏者以葛裘祖述實為今之流帝人問者唯劉書為家廣冒圍頌勸懲瞻如人事呂雜譽如見女烈婦之貞孝者固宜于家置一編矣同於萩案布帛之寘不加持捋阿為學敷而統輕於作古而雜笑哉此為弇如何以試之息嫣之死不合左傳以及辰束南子灣側蕳編壽彔於范竝之

登蔡琰而明皇后詩亦書宜加詩詠
儒者承詔粹為三卷其書世罕得見云
今任志卷末乃明新安汪某之所增輯
平紀年更為鄰冤平紀述述之所輯
郡居為郡之中又汪氏程氏為稱首
平稱別立面以汪氏之魁楚名道昆者
冠也於向之書去其事而為頌與葉以已
而為說於劉氏之輕修志西者其書善矣
序二
而猶有年甚善志又及為之推訟為刪其
所為薦募堅正者與陵傳援之間而書報
登難於所于口甚折義此精於叙事此碑
牛繪畫此子稱上平為文辭四箋字句陶為
甚似子刪劂殊備奏發即刊駄之箋二而
學知之省即生版以紫多友鉃貴以文鉃
犬園欵人童是鄉荼崇之書貴價購
為某名寫亦志雖舊所刊土志當編致之為

序三

举来泽处夫妇范之贞靖宋以後为尤盛
程汪民说者谓程朱之教昉自中州洎知
其实尤著焉园孰为怪著书者也园里之间也
勉哉再雕名耻况事必园生子之阙生也
特一二耳已夫事必岛是阅先挑乎阊记
蒙华此易为力谓老枕人与有斯志也矧於
义烈妇之吞金和卖姑之服酖此岂有书
特书矣谁能说乎乡人也哉抑书史
省恸於先君祖朱氏言则挈归先君
祖远平丞举长次贵为以造始祖之
蔑在贵与宽时年甫三十九祖业姑母
备耆刺绣绩马蜀易以赡子无优而
吾祖或成言户祖业辦精安情子无优而
吾祖以盘承祧暨吾父资於文学有闻于时
而书与文殁以负蒙乎余蔭家声为者咸以为
吾岳之报乃以久远乘牧上
阁家国和

是書乃秋盦先生暮年之最子一為
閱並与裝潢也
乾隆四十有四年歲在己亥季夏踰
於西湖之崇文書院錢唐後學汪憲書

序四

列女傳目錄

仇英實甫補圖

第一卷

有虞二妃	啓毋塗山
棄毋姜嫄	太王妃太姜
王季妃太任	文王妃太姒
周宣姜后	衞姑定姜
衞宣夫人	衞靈夫人
衞宗二順	齊孝孟姬
齊靈仲子	齊姜姬
齊鍾離春	齊威虞姬
	齊宿瘤女

列女傳目錄

第二卷

齊孤逐女	王孫氏母
齊田稷母	齊杞梁妻
齊女傅母	齊相御妻
齊管妾婧	齊義繼母
齊傷槐女	齊女徐吾
齊傷政姊	魯季敬姜
齊臧孫母	魯之母師
魯黔婁妻	魯秋潔婦
魯寡陶嬰	魯漆室女

列女傳目錄

第三卷

- 晉文齊姜
- 晉趙衰妻
- 晉羊叔姬
- 晉弓工妻
- 許穆夫人
- 息夫人
- 周南之妻
- 周郊婦人
- 蔡人之妻
- 宋鮑女宗
- 晉圉懷嬴
- 晉伯宗妻
- 晉范氏母
- 密康公母
- 黎莊夫人
- 曹僖氏妻
- 召南申女
- 周主忠妾

第四卷

- 召南申女
- 周主忠妾
- 陳國辯女
- 鄒孟軻母
- 百里奚妻
- 楚成鄭瞀
- 楚昭越姬
- 楚白貞姬
- 楚子發母
- 韓舍人妻
- 楚浣布女
- 阿谷處女
- 秦穆公姬
- 楚武鄧曼
- 楚平伯嬴
- 楚處莊姪
- 孫叔敖母
- 楚於陵妻
- 楚江乙母
- 勾踐夫人

二

列女傳目錄

趙津女娟　趙佛肸母
趙將括母　代趙夫人
魏節乳母　蓋邱子妻
寡婦清　　虞美人
馮昭儀　　孝平王后
光烈陰后　明德馬后
和熹鄧后

第五卷

陳嬰母　　王陵母
雋不疑母　楊夫人
嚴延年母　秦羅敷
梁夫人嫕　王司徒妻
珠崖二義　趙苞母
姜詩妻　　徐庶母
京師節女　東海孝婦
郃陽友娣　梁節姑姊
梁寡高行　陸續母
徐淑　　　龐母趙娥

第六卷

鮑宣妻　　吳許升妻

三

列女傳目錄

第七卷

皇甫謐母	衛敬瑜妻	
梁綠珠	宜陽彭娥	
荀灌	王氏女	
明恭王后	斛律氏妃	
大義公主	洗夫人	
魏劉氏妻	鍾仕雄母	
鄭善果母	魏溥妻	
房愛親妻	趙元楷妻	
姚氏癡姨	覃氏婦	
李貞孝女	倪貞女	
王孝女		
劉長卿妻	齊太倉女	
李文姬	順陽楊香	
叔先雄	孝女曹娥	
涼楊后	燕段后	
王經母	張夫人	
劉琨母	陶侃母	
朱序母	梁緯妻	
虞潭母	夏侯令女	

四

列女傳目錄

第八卷

- 江采蘋
- 韋賢妃
- 楚靈龕妃
- 裴淑英
- 高叡妻
- 陳邈妻
- 唐夫人
- 崔元暐母
- 柳仲郢母
- 楊烈婦
- 侯氏才美
- 湛賁妻
- 僕固懷恩母
- 李日月母

第九卷

- 樊會仁母
- 鄭義宗妻
- 涇陽李氏
- 狄梁公姊
- 樊彥琛妻
- 堅正節婦
- 鄭邯妻
- 鄭紹蘭
- 江潭吳姬
- 朱延壽妻
- 王氏孝女
- 賈孝女
- 竇氏二女
- 章氏二女
- 葛氏二女
- 木蘭女
- 關盼盼
- 馬希尊妻
- 周行逢妻
- 孟昶母
- 花蕊夫人
- 臨邛黃崇嘏

五

列女傳目錄

第十卷

王凝妻		
昭憲杜后	章穆郭后	
慈聖曹后	馮賢妃	
憲肅向后	昭慈孟后	
朱后	慈烈吳后	
成肅謝后	王昭儀	
賢穆公主	金鄭夫人	
金葛王妃	陳母馮氏	
劉安世母	李好義妻	
羅夫人	陳寅妻	
順義夫人	陳文龍母	

第十一卷

吳賀母	种放母
包孝肅媳	二程母
尹和靖母	劉愚妻
歐希文妻	莽城莫荃
小常村婦	涂端友妻
陳堂前	江夏張氏
劉當可母	臨川梁氏

列女傳目錄

第十二卷

會聖吳氏　韓希孟
廬陵蕭氏
應城孝女　臨海民妻
　　　　　韓希孟
趙氏女　燕湖詹女
徐氏女　童八娜
呂氏子　林老女
歙葉氏女　羅愛卿
寇妾蒨桃　趙淮妾
天台嚴蘂　嘉州郝娥
闕文典妻　馮淑安
宏吉剌后　姚里氏
趙孟頫母　李茂德妻
蔣德新
第十三卷

俞新之妻　濟南張氏
葉正甫妻　鄭氏允端
龍泉萬氏　戴石屏後妻
趙彬妻　霍氏二婦
俞士淵妻　惠士元妻

七

列女傳目錄

第十四卷

- 花雲妻　　王艮妻
- 郢王郭妃　　寧王婁妃
- 孝慈馬后　　誠孝張后
- 柳氏女　　陳淑眞
- 胡妙端　　大同劉宜
- 黃門五節　　劉翠哥
- 王防妻　　龍游何氏
- 程氏妯娌　　周氏婦
- 甯貞節女　　慈義柴氏

第十五卷

- 藺節婦　　王裕妻
- 李妙緣　　李妙惠
- 忠愍淑人　　屠義英妻
- 儲福妻
- 韓太初妻　　山陰潘氏
- 胡亨華妻　　高氏五節
- 藥城甄氏　　張友妻
- 甌寧江氏　　方氏細容
- 姚少師姊　　解大紳女

八

第十六卷 列女傳目錄

- 解禎亮妻
- 王素娥
- 鄒賽貞
- 台州潘氏
- 程文矩妻
- 草市孫氏
- 鄭瓛妻
- 謝湯妻
- 羅懋明母
- 陳宙姐
- 步善慶妻
- 費愚妻
- 方貞女
- 熊烈女
- 節孝范氏
- 程鎡妻
- 韓文炳妻
- 葉節婦
- 俞氏雙節
- 董湄妻
- 張宋畢妻
- 東城棄女
- 沙溪鮑氏
- 汪應元妻
- 王貞女
- 許顒二妾
- 方烈女

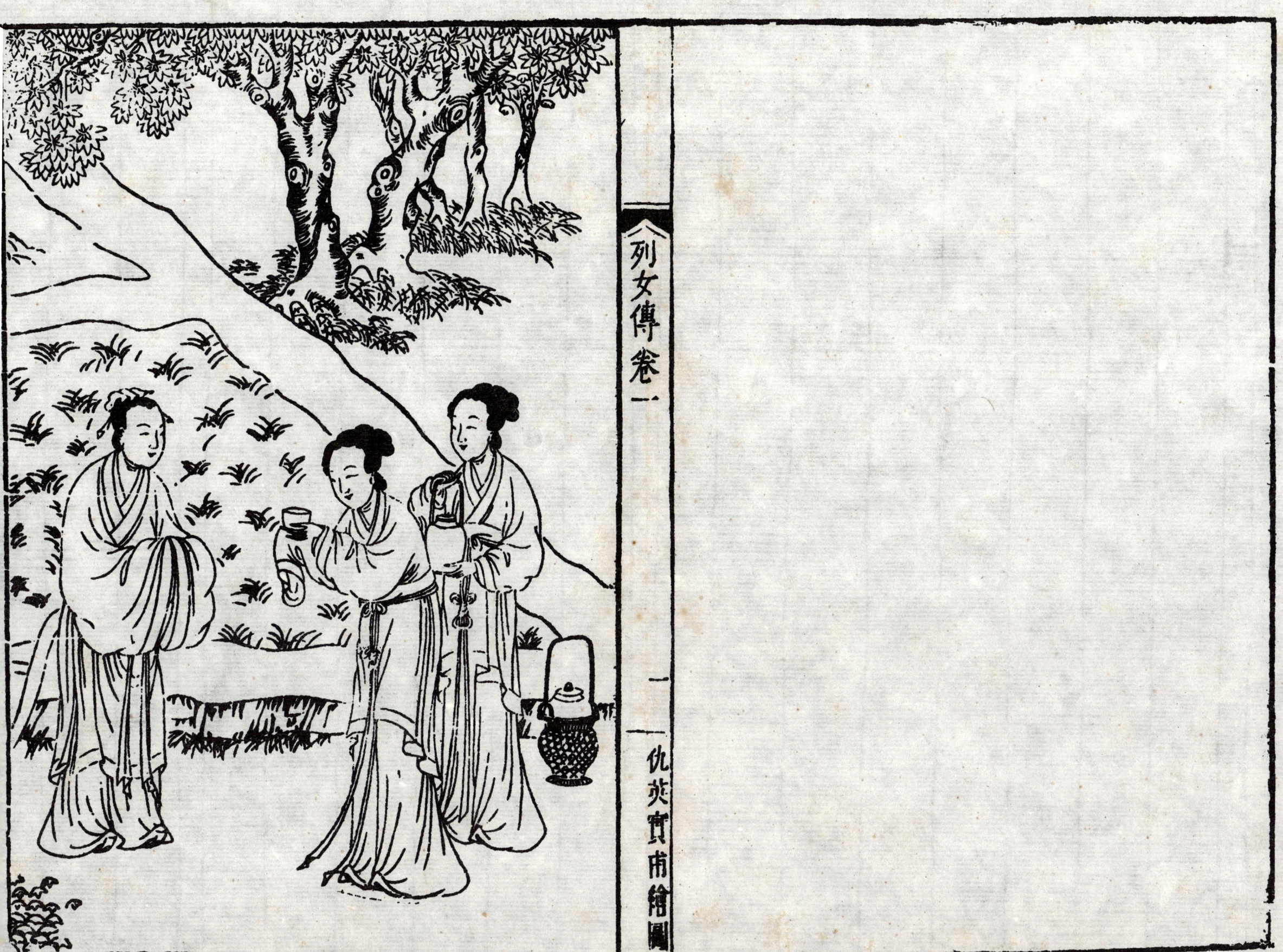

有虞二妃

有虞二妃者帝堯之二女也長娥皇次女英舜父頑母嚚父號瞽叟弟曰象敖遊於嫚舜能諧柔之承事瞽叟以孝母憎舜而愛象舜猶內治靡有姦意四嶽薦之於堯堯乃妻以二女以觀厥內二女承事舜於畎畝之中不以天子之女故而驕盈怠嫚猶謙謙恭儉思盡婦道瞽叟與象謀殺舜使塗廩舜歸告二女曰父母使我塗廩我其往二女曰往哉舜既治廩乃捐階瞽叟焚廩舜往飛出象復與父母謀使舜浚井舜乃告二女二女曰俞往哉舜往浚井格其出入從掩舜潛出時既不能殺

舜瞽叟又速舜飲酒醉將殺之舜告二女乃與舜藥浴汪遂往舜終日飲酒不醉舜之女弟繫憐之與二嫂諧父母欲殺舜舜猶不已舜往于田號泣日呼旻天呼父母惟害若茲思慕不已不怨其弟篤厚不怠既納于百揆賓于四門選于林木入于大麓堯試之百方每事常謀於二女舜旣嗣位升爲天子娥皇爲后女英爲妃封象于有庳事瞽叟猶若焉天下稱二妃聰明貞仁舜陟方死於蒼梧號曰重華二妃死於江湘之間俗謂之湘君君子曰二妃德純而行篤詩云不顯惟德百辟其刑之此之謂也

汪曰舜生三十徵庸其領四嶽之薦曰克諧以孝蓋當二女未降之先瞽已允若而象亦丞義矣焚廩捐井幾虛語哉夫人親離甚頑嚚未有不願其貴且富者爲天子父享天下養顧獨弗願而亟於剪其所從得此貴富之子非人情也列帝之二女宣治法此戰國好事者之譚卯金子襲之而未覈其實耳傲夫之樓象卽不仁乎决不敢生此念以干天子二妃裸侍匹夫而無傲色宜厭家人而無倨容離其得於欽哉之訓刑于之化深哉其天性之貞純不可誣也嗟嗟重華陟方湘君隕涕精誠所感淚竹成斑

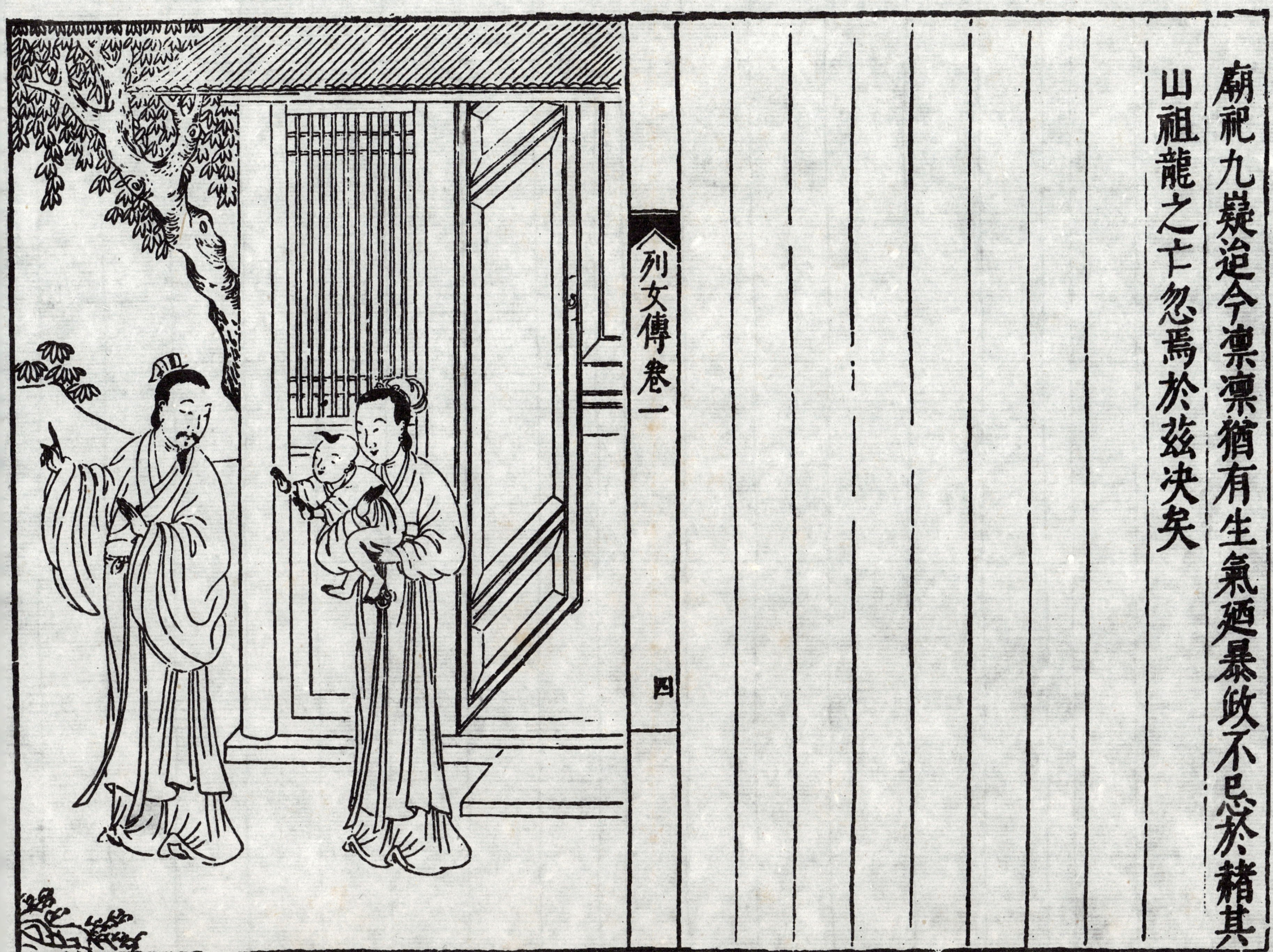

廟祀九嶷迨今凜凜猶有生氣迺暴政不已焉賴其
山祖龍之亡忽焉於茲決矣

啟母塗山

啟母者塗山氏長女也夏禹娶以為妃既生啟辛壬癸甲啟呱呱泣禹去而治水惟荒度土功三過其家不入其門塗山獨明教訓而致其化焉及啟長化其德而從其教卒致令名禹為天子而啟為嗣持禹之功而不殞君子謂塗山彊於教誨詩云釐爾士女從以孫子此之謂也

棄母姜嫄

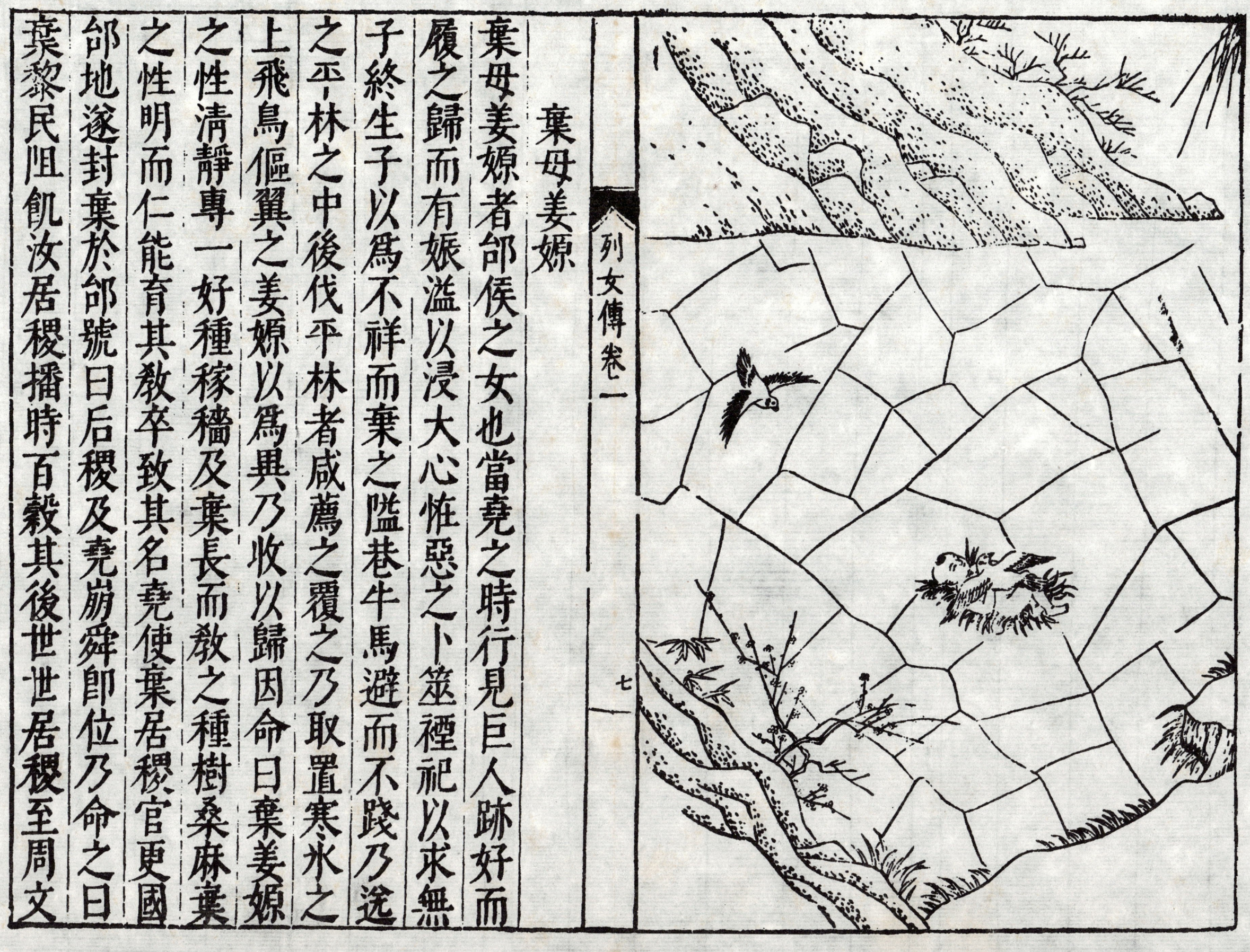

棄母姜嫄者邰侯之女也當堯之時行見巨人跡好而履之歸而有娠意以浸大心怪惡之卜筮禋祀以求無子終生子以爲不祥而棄之隘巷牛馬避而不踐乃逸之平林之中後伐平林者咸薦之覆之乃取置寒冰之上飛鳥嫗翼之姜嫄以爲異乃收以歸因命曰棄姜嫄之性清靜專一好種稼穡及棄長而教之種樹桑麻棄之性明而仁能育其教卒致其名堯使棄居稷官更國之地遂封棄於邰號曰后稷及堯崩舜即位乃命之曰棄黎民阻飢汝居稷播時百穀其後世世居稷至周文

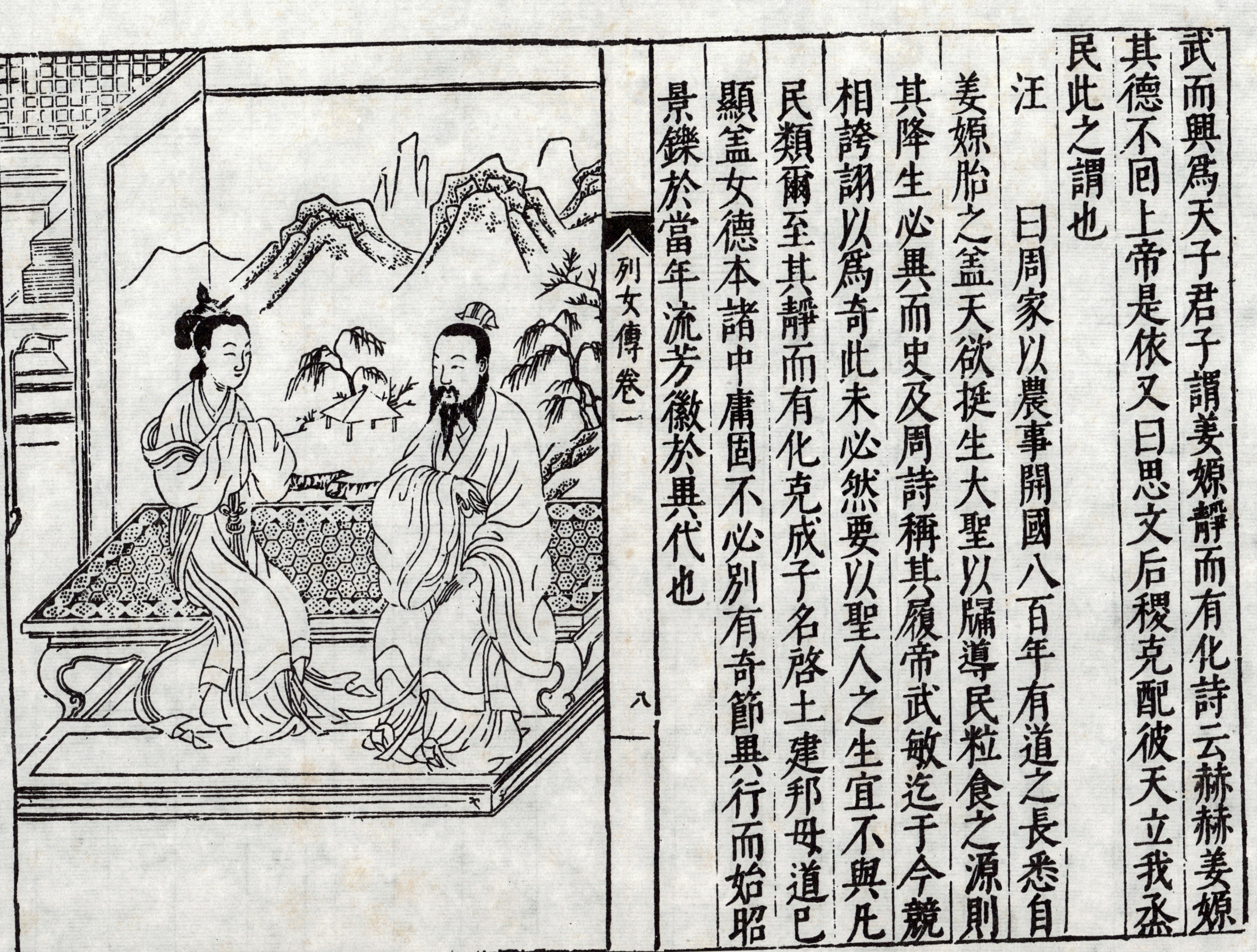

武而興為天子君子謂姜嫄靜而有化詩云赫赫姜嫄
其德不回上帝是依又曰思文后稷克配彼天立我烝
民此之謂也

汪曰周家以農事開國八百年有道之長悉自
姜嫄胎之盆天欲挺生大聖以牖導民粒食之源則
其降生必異而史及周詩稱其履帝武敏迄于今競
相誇詡以為奇此未必然要以聖人之生宜不與凡
民類爾至其靜而有化克成子名啟土建邦母道已
顯盆女德本諸中庸固不必別有奇節異行而始昭
景鑠於當年流芳徽於異代也

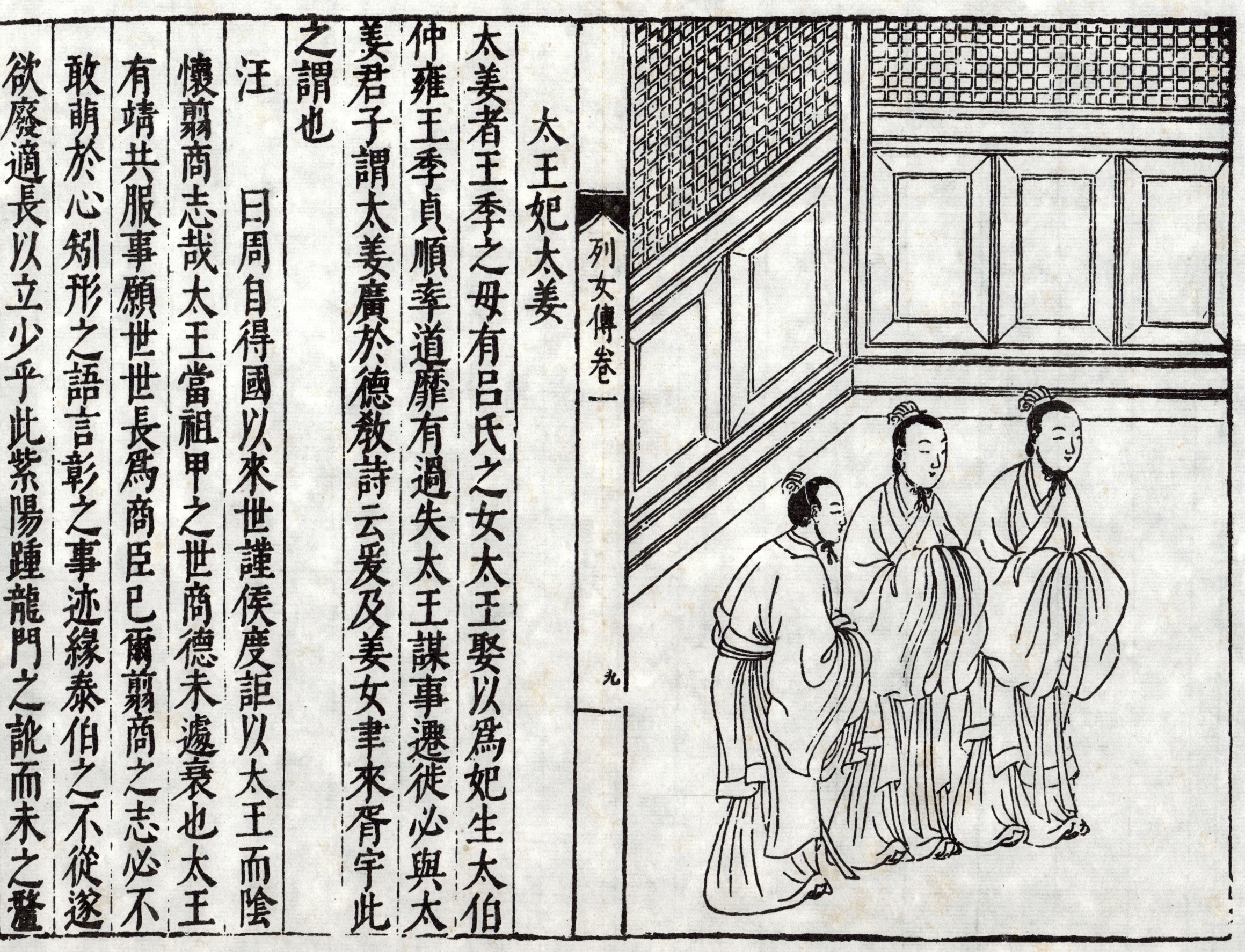

太王妃太姜

太姜者王季之母有呂氏之女太王娶以為妃生太伯仲雍王季貞順率道靡有過失太王謀事遷徙必與太姜君子謂太姜廣於德教詩云聿來胥宇此之謂也

汪

曰周自得國以來世謹侯度詎以太王而陰懷翦商志哉太王當祖甲之世商德未遽衰也太王有靖共服事願世世長為商臣已爾翦商之志必不敢萌於心刻形之語言彰之事迹緣泰伯之不從遂欲廢適長以立少乎此紫陽踵龍門之訛而未之覺

正者特以泰伯至德令其君長周邦有必得天下之勢故託採藥而逃以陰留子氏如幾之脈盍至武王猶以未年受命周德純矣遡王迹之所肇基者歸功太王而太王固未嘗預為他日王業地也太姜貞順率道無得而稱不欲表自見者然稽之女德為莫尚矣獨聞魯有徙宅忘其妻者為天下後世非笑太王之遷自宜爰及姜女乃因事納忠者姑以彼為好色徵是可以辟而害意乎

王季妃太任

太任者文王之母摯任氏中女也王季娶為妃太任之性端一誠莊惟德之行及其有娠目不視惡色耳不聽淫聲口不出敖言生文王而明聖太任教之以一而識百君子謂太任為能胎教古者婦人姙子寢不側坐不邊立不蹕不食邪味割不正不食席不正不坐目不視于邪色耳不聽于淫聲夜則令瞽誦詩道正事如此則生子形容端正才德必過人矣故姙子之時必慎所感感於善則善惡則惡人生而肖萬物者皆其母感於物故形音肖之文王母可謂知肖化矣

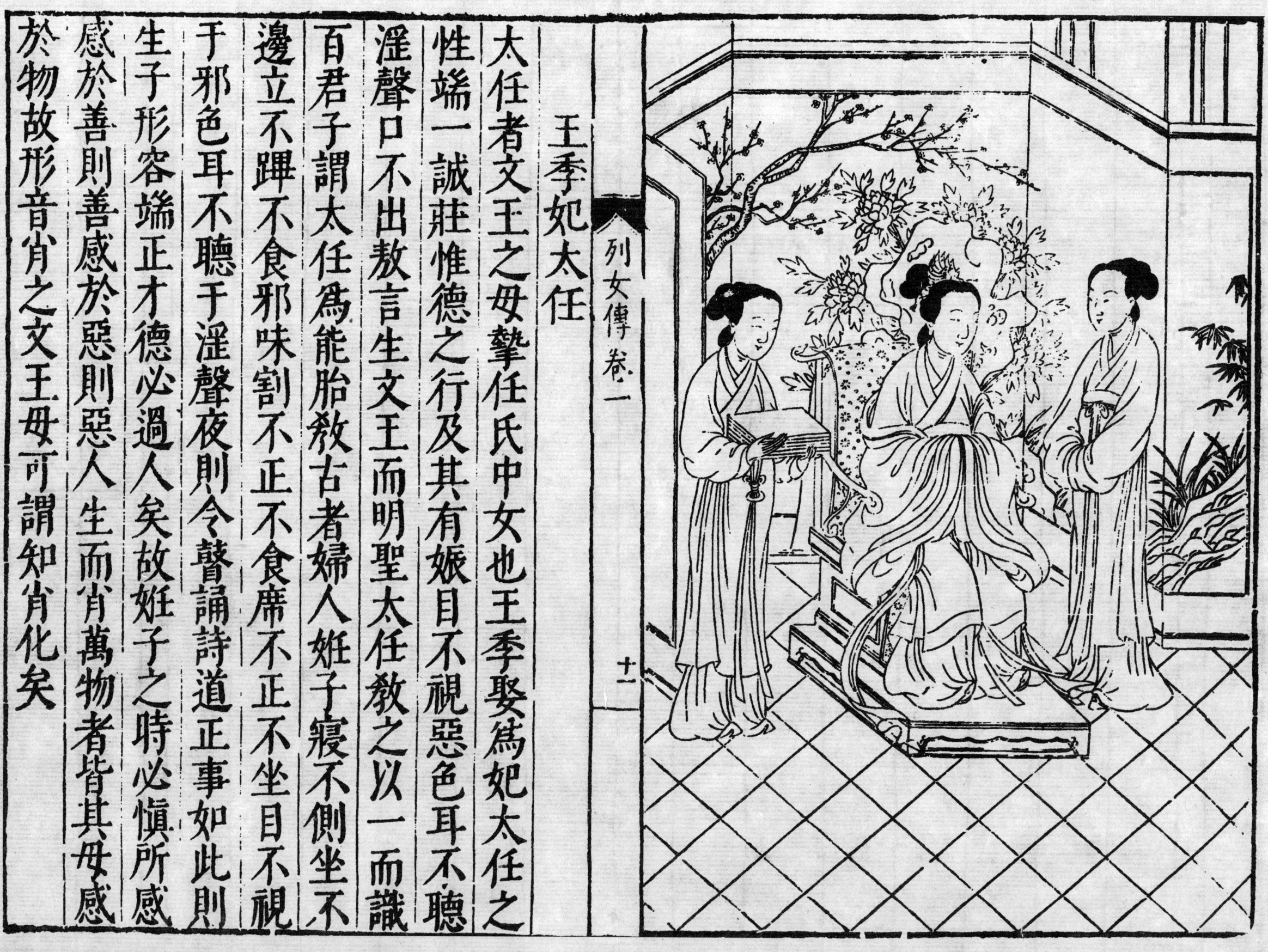

汪曰周以仁厚立國母后之力居多盖其勤之業屬之王季而贊成於太任太任正位乎內而三宫莫敢不肅知肯化而愼其所感能胎教而生子聖神文之所以卒爲周宗雖其德之純哉其有得於太任之教匪啻小也此不特后夫人之甄模抑可爲凡有家者之龜鑑

文王妃太姒

太姒者武王之母禹後有莘姒氏之女仁而明道文王
嘉之親迎于渭造舟爲梁及入太姒思媚太姜太任旦
夕勤勞以進婦道太姒號曰文母文王治外文母治內
太姒生十男長伯邑考次武王發次周公旦次管叔鮮
次蔡叔度次曹叔振鐸次霍叔武次成叔處次康叔封
次聃季載太姒教誨十子自少及長未嘗見邪僻之事
及其長文王繼而教之卒成武王周公之德君子謂太
姒仁明而有德詩曰大邦有子俔天之妹文定厥祥親
迎于渭造舟爲梁不顯其光又曰太姒嗣徽音則百斯

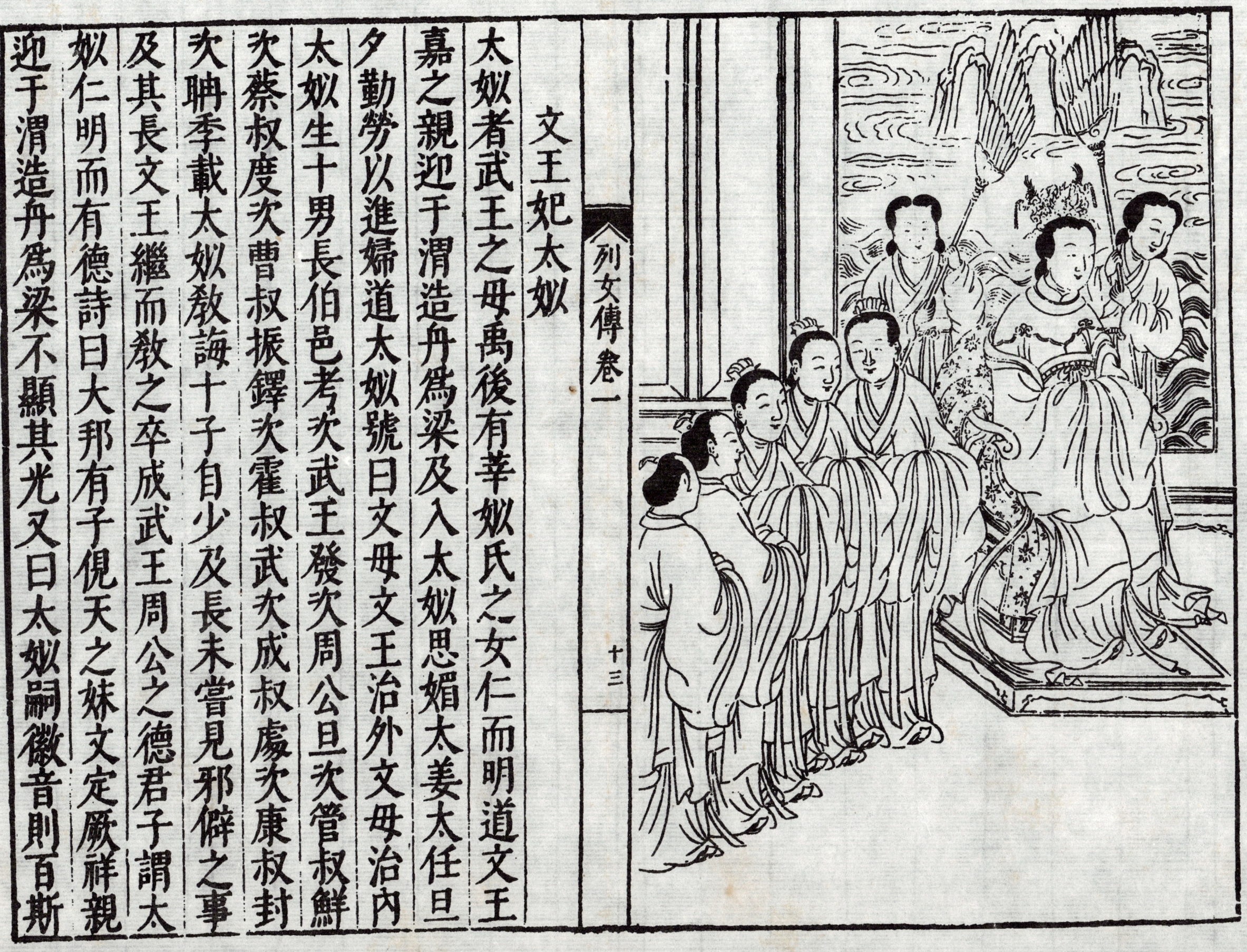

男此之謂也

列女傳卷一

十四

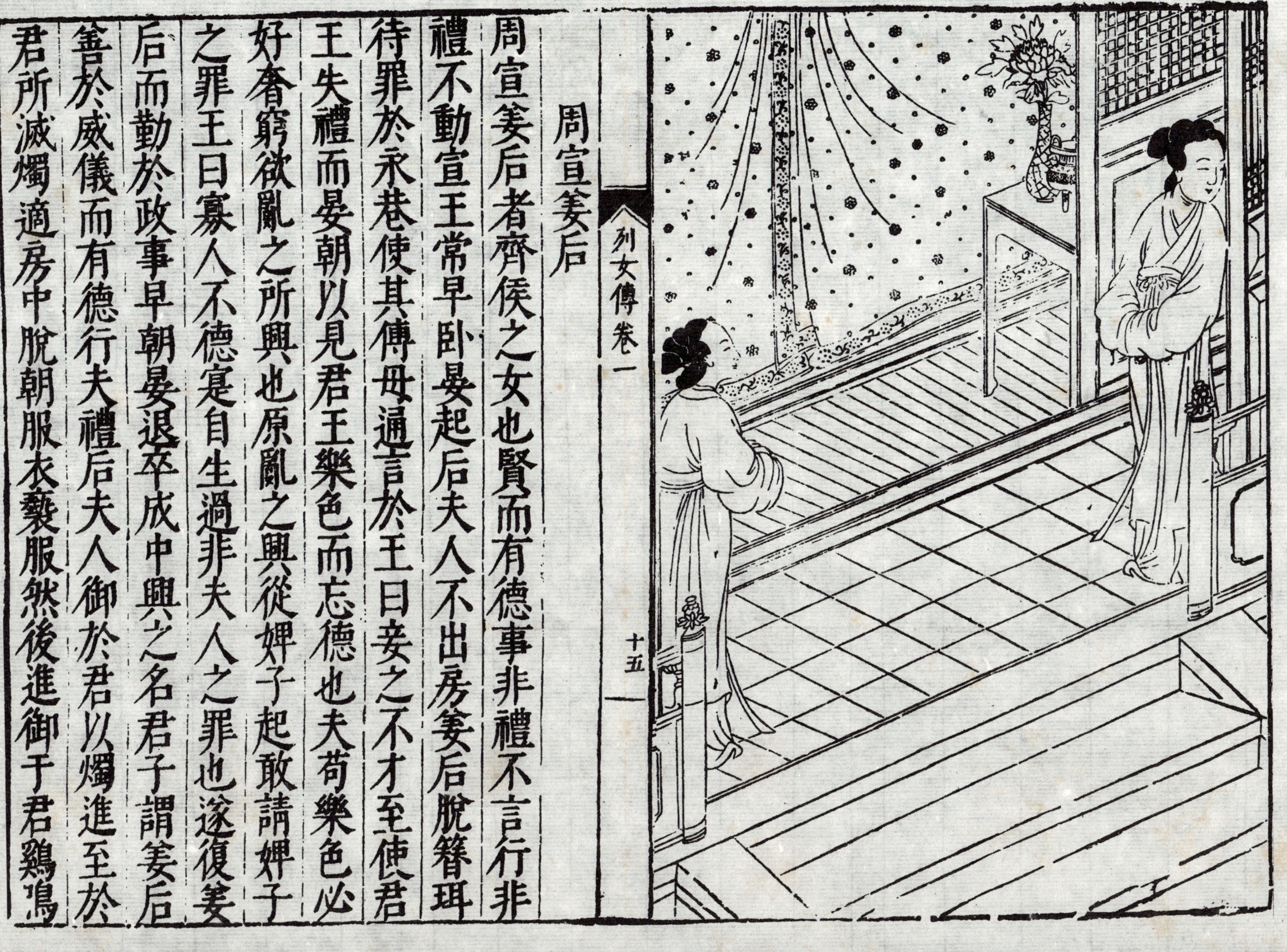

周宣姜后

周宣姜后者齊侯之女也賢而有德事非禮不言行非禮不動宣王常早臥晏起后夫人不出房姜后脫簪珥待罪於永巷使其傅母通言於王曰妾之不才至使君王失禮而晏朝以見君王樂色而忘德也夫苟樂色必好奢窮欲亂之所興也原亂之興從婢子起敢請婢子之罪王曰寡人不德實自生過非夫人之罪也遂復姜后而勤於政事早朝晏退卒成中興之名君子謂姜后善於威儀而有德行夫禮后夫人御於君以燭進至於君所滅燭適房中脫朝服衣褻服然後進御于君鷄鳴

樂師擊鼓以告且后夫人鳴珮而去詩曰威儀抑抑德
音秩秩又曰照桑有阿其葉有幽既見君子德音孔膠
夫婦人以色親以德固姜氏之德行可謂孔膠也

注 曰周宣承厲宿衣旰食揖志親
賢勵精圖理猶懼弗逮乃樂色忘德早臥晏起向微
姜后以禮而匡其失將奚以振隆窊而復之乎郅隆
外則申甫補王之闕內則姜后塞王之違周道中興
有由然矣噫立戲嗣會料民太原或以外朝之事后
夫人不與聞也不藉千畝無以供郊廟之粢盛后獨
不可躬蠶繅成祭服而引禮以諷乎

列女傳卷一 十六

衛姑定姜

衛姑定姜者衛定公之夫人公子之母也公子既娶而死其婦無子畢三年之喪定姜歸其婦自送之至於野恩愛哀思悲心感慟立而望之揮泣垂涕乃賦詩曰燕燕于飛差池其羽之子于歸遠送于野瞻望不及泣涕如雨送去婦泣而望之又作詩曰先君之思以畜寡人君子謂定姜爲慈姑過而之厚定公惡孫林父孫林父奔晉晉侯使郤犨爲請還定公欲辭定姜曰不可是先君宗卿之嗣也大國又以爲請而弗許將亡雖惡之不猶愈於亡乎君其忍之夫安民而宥宗卿不亦可乎定

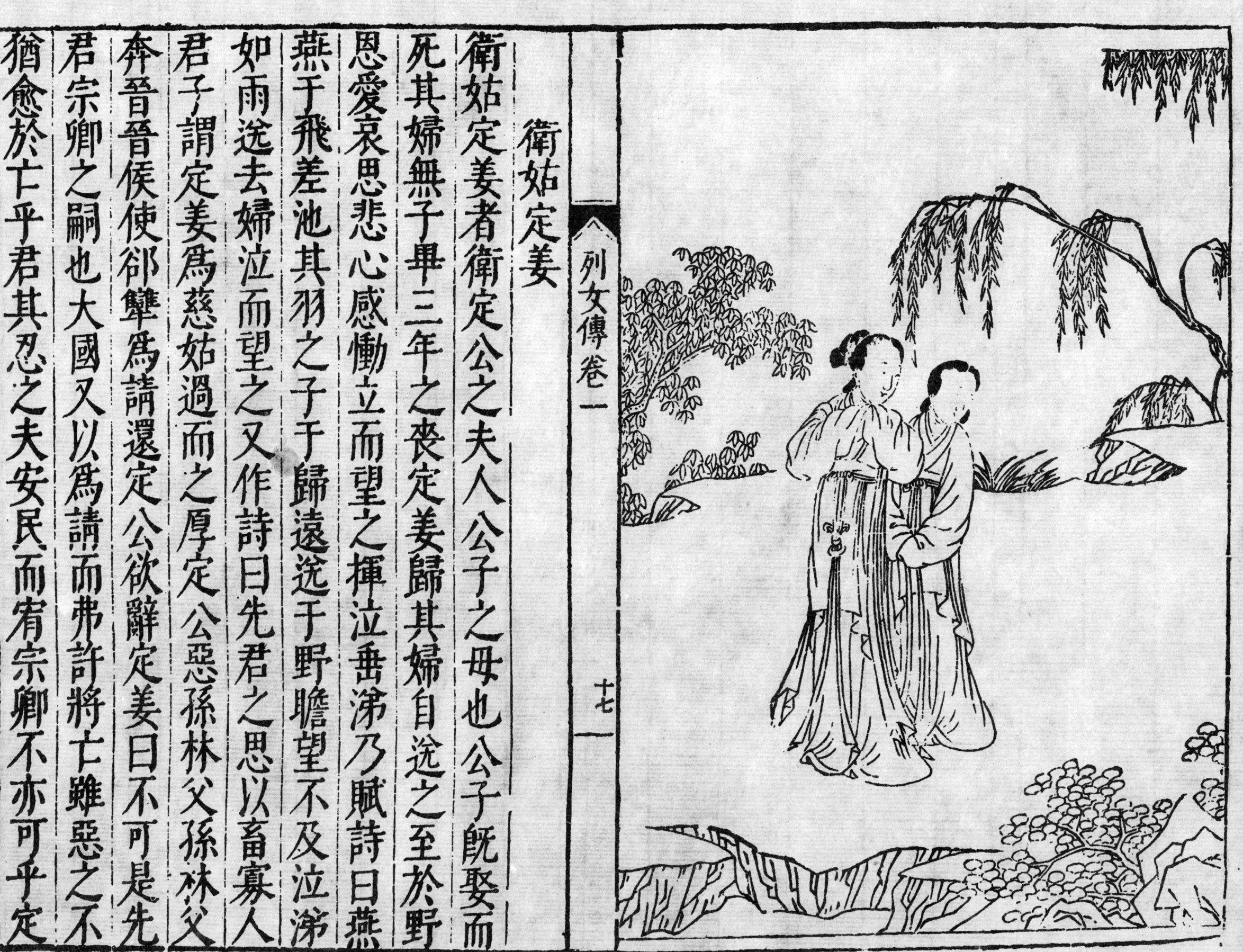

公遂復之君子謂定姜能遠患難詩曰其儀不忒正是
四國此之謂也定公卒立敬姒之子衎為君是為獻公
獻公居喪而慢定姜既哭而息見獻公之不哀也不內
食飲歎曰是將敗衛國必先害善人夫禍衛國也夫吾
不獲鱄也使主社稷大夫聞之皆懼孫文子自是不敢
舍其重器於衛鱄者獻公母弟子鮮也賢而定姜欲立之
而不得後獻公暴虐慢侮定姜卒見逐走出至境使
祝宗告亡且告無罪於廟定姜曰不可若令無神不可
誣有罪若何告無也且公之行舍大臣而與小臣謀一
罪也先君有冢卿以為師保而茂之二罪也余以巾櫛
事先君而暴妾使余三罪也告亡而已無告無罪其後
賴鱄力獻公復得反國君子謂定姜能以辭教詩云我
言惟服此之謂也鄭皇耳帥師侵衛孫文子卜追之獻
兆於定姜曰兆如山林有夫出征而喪其雄定姜曰征
者喪雄禦寇之利也衛人追之獲皇耳於犬
丘君子謂定姜達於事情詩云左之左之君子宜
之謂也

《列女傳卷一》

十八

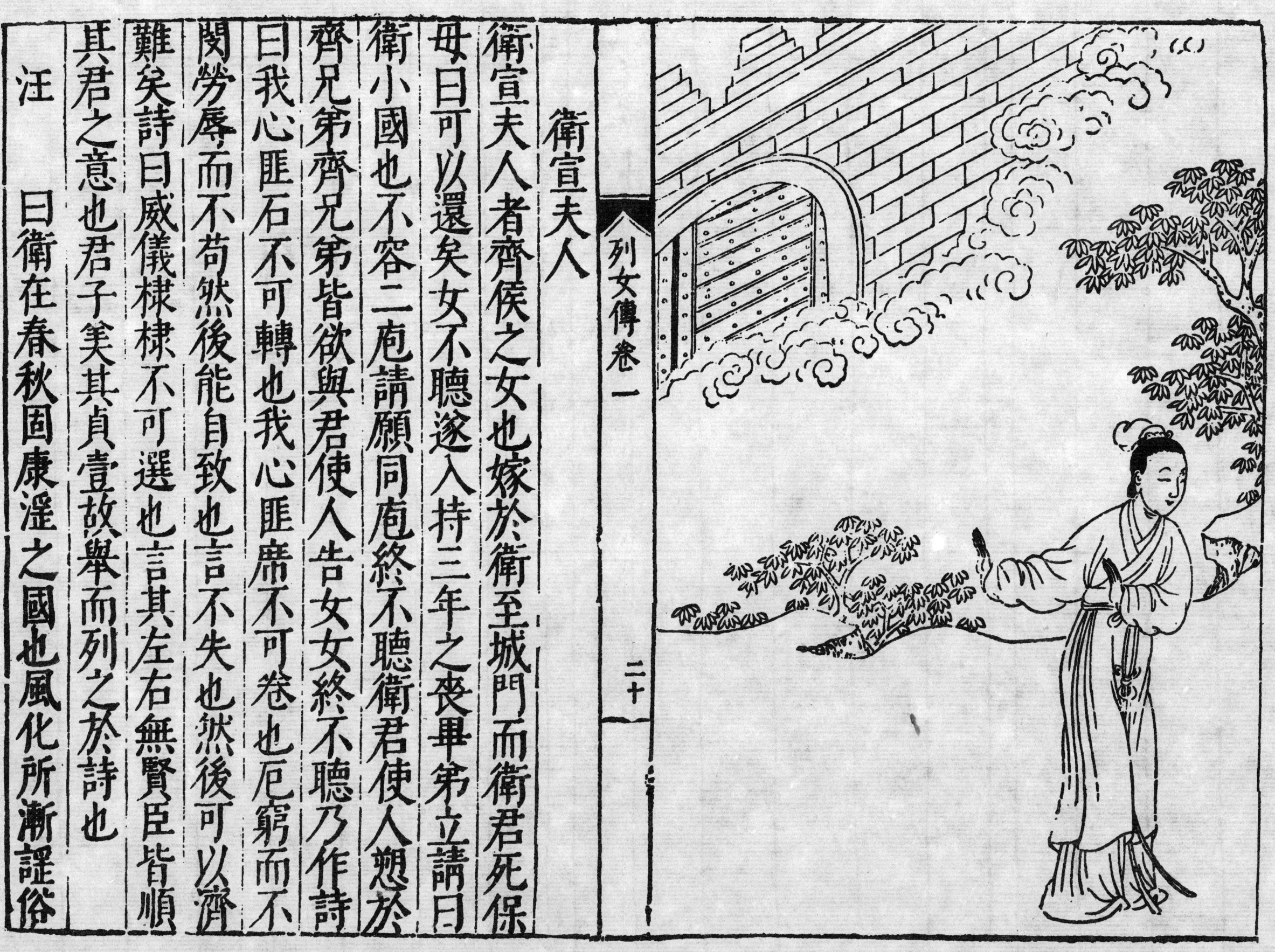

衛宣夫人

衛宣夫人者齊侯之女也嫁於衛至城門而衛君死保母曰可以還矣女不聽遂入持三年之喪畢弟立請曰衛小國也不容二庖請願同庖終不聽衛君使人愬於齊兄弟齊兄弟皆欲與君使人告女女終不聽乃作詩曰我心匪石不可轉也我心匪席不可卷也厄窮而不閔勞辱而不苟然後能自致也言其不失也然後可以難矣詩曰威儀棣棣不可選也言其左右無賢臣皆順其君之意也君子美其貞壹故舉而列之於詩也

頌曰衛在春秋固康淫之國也風化所漸謠俗

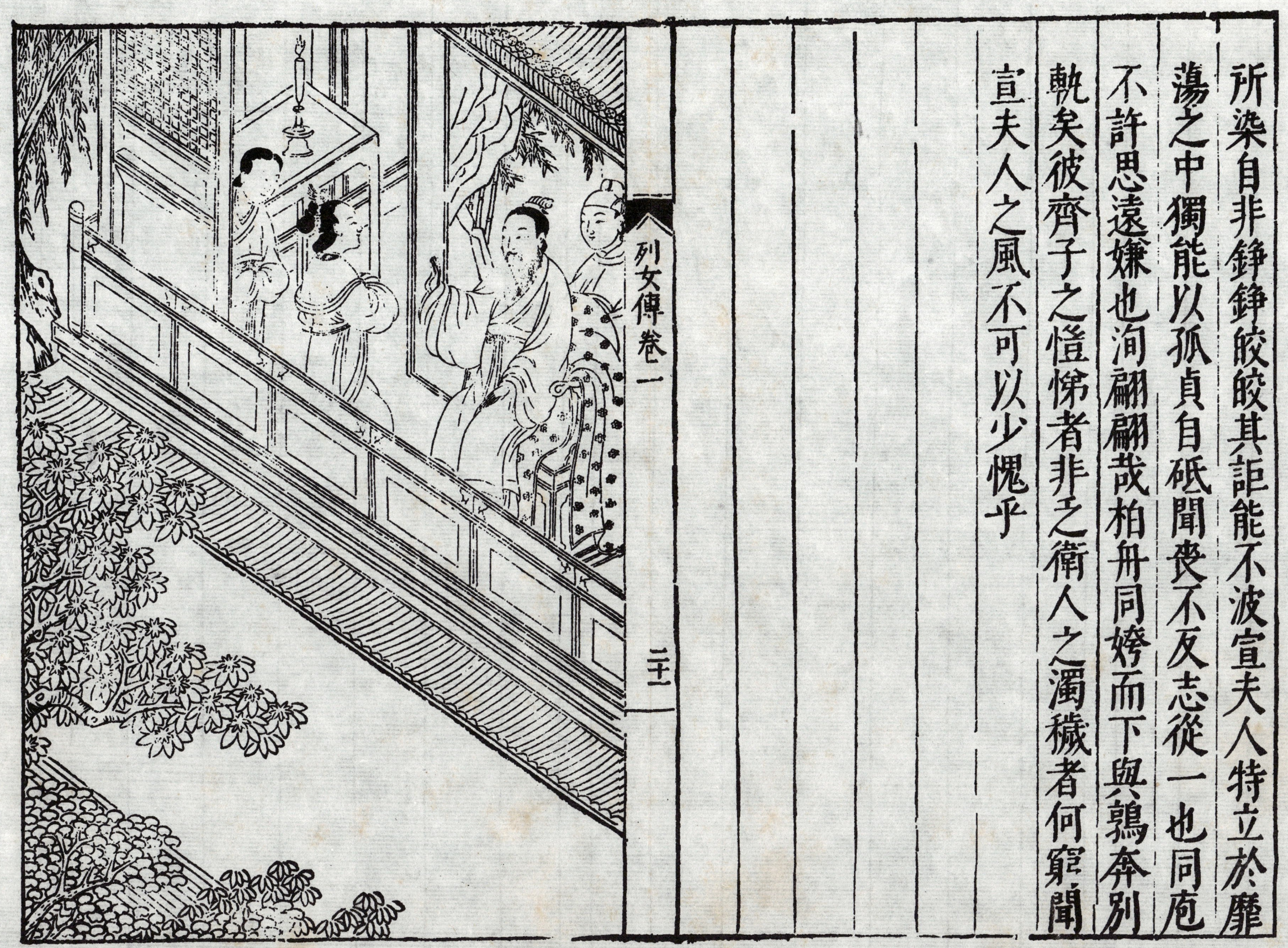

所染自非錚錚皎皎其詎能不波宣夫人特立於靡
蕩之中獨能以孤貞自砥聞喪不反志從一也同庖
不許思遠嫌也洵翩翩哉柏舟同婞而下與鶉奔別
軌矣彼齊子之愔悌者非之衛人之濁穢者何窮聞
宣夫人之風不可以少媿乎

衛靈夫人

衛靈公之夫人也靈公與夫人夜坐聞車聲轔轔至闕而止過闕復有聲公問夫人曰知此為誰夫人曰此蘧伯玉也公曰何以知之夫人曰妾聞禮下公門式路馬所以廣敬也夫忠臣與孝子不為昭昭變節不為冥冥惰行蘧伯玉衛之賢大夫也仁而有智敬於事上其人必不以闇昧廢禮是以知之公使視之果伯玉也公反之以戲夫人曰非也夫人酌觴再拜賀公公曰子何以賀寡人夫人曰始妾獨以衛為有蘧伯玉爾今衛復有與之齊者是君有二臣也國多賢臣國之福也妾是

以賀公驚曰善哉遂語夫人其實焉君子謂衛夫人明
於知人道夫可欺而不可罔者其明智乎詩云我聞其
聲不見其人此之謂也

汪曰南子識伯玉之賢而尤慕夫子之聖明有
可通者也令其明禮而因以禮自閑蕩陰事而理陰
教則庶幾哉於女德貞可上與媲美後葉讚揚
矣不自抑過甘以宋朝為艾豭久假不歸而崩瞶之
轍迹已遍宋境向非史直臣蘧君子夾持其間靈之
為靈也豈待石椁銘見而喪乎卒致伯姬效尤良夫
肆穢母子之亂迨五世而始寧雖有明智昌足稱也

列女傳卷一

二十三

衞宗二順

衞宗二順者衞宗室靈王之夫人而及其傅姜也秦滅衞君乃封靈王世家使奉其祀靈王死夫人無子而守寡傅妾有子傅妾事夫人八年不衰供養愈謹夫人謂傅妾曰孺子養我甚謹子奉祀而妾事我甚謹子奉祀而妾事我我不聊也且吾聞主君之母不妾事人今我無子於禮斥絀之人也而得留以盡其節是我幸也今又煩孺子不改故節我甚內慙吾願出居外以時相見我甚便之傅妾泣而對曰夫人欲使靈氏受三不祥耶主不幸早終是一不祥也夫人無子而婢妾有子是二不祥也夫人欲出居外

使婢子居內是三不祥也妾聞忠臣事君無懈倦時孝
子養親患無日也妾豈敢以少貴之故變妾之節哉供
養姑妾之職也夫人又何勤乎夫人曰無子之人而廝
主君之母雖子欲爾衆人謂我不知禮也吾終願居外
而已傅妾退而謂其子曰吾聞君子處順而奉上下之儀
脩先古之禮此順道也今夫人難我將欲居外使我居
內此逆也處逆而生豈若守順而死哉遂欲自殺其子
泣而守之不聽夫人聞之懼遂許傅妾留終年供養不
衰君子曰二女相讓亦誠君子可謂行成於內而名立
於後世矣詩曰我心匪石不可轉也此之謂也

汪曰秦滅衛封其宗室以奉衛祀而降其號為
嗣君如薄疑之說衛嗣君以王術是也終衛之世未
聞其惜王不知此何以稱靈王也其夫人與其傅妾
稱二順今觀其言信無愧焉以賢遇賢故能各盡其
道以風厲將來世之嫡庶相妒而相戕者比比而是
其於二順奚啻呂蘇合之與蟣蝨寧為此不為彼矣

列女傳卷一

齊孝孟姬

孟姬者華氏之長女齊孝公之夫人也好禮貞壹過時不嫁齊中求之禮不備終不許不躐男席語不及外遠別避嫌齊中莫能備禮求焉齊國稱其貞孝公聞之乃修禮親迎于華氏之室父母送孟姬不下堂母醮房之中結其衿縭誡之日必敬必戒無違宮事父誡之東階之上日必夙興夜寐無違命其有大妨於王命者亦勿從也諸母誡之兩階之間日敬之敬之必終父母之命夙夜無怠爾之衿縭父母之言謂何姑姊妹誡之門內日夙夜無愆爾之衿鞶無忘父母之言孝公親迎孟姬於

其父母三顧而出親迎之綏自御輪三曲顧姬與之遂納于宮三月廟見而後行夫婦之道既居久之公遊於琅邪華孟姬從車奔姬墜車碎孝公使駟馬立車載姬以歸姬使侍御者舒帷以自障薇而使傅母應使者曰妾聞妃后踰閾必乘安車輜軿下堂必從傅母保阿進退則鳴玉環佩內飾則結紐綢繆野處則帷裳擁蔽所以正心一意自歛制也今立車無輧非所敢受命也野處無衞非所敢久居也二者失禮多矣夫無禮而生不若早死使者馳以告公更取安車比其反也姬氏蘇然後乘母救之不絕傅母曰使者至輜軿已具姬氏蘇然後乘

《列女傳卷一》 二十九

而歸君子謂孟姬好禮禮婦人出必輜軿衣服綢繆既嫁歸問女昆弟不問男昆弟所以遠別也詩曰彼君子女綢直如髮其此之謂也

列女傳卷一

二十九

齊靈仲子

齊靈仲子者宋侯之女齊靈公之夫人也初靈公娶於魯曰聲姬生子光以為太子夫人仲子與其娣戎子皆嬖於公仲子生子牙戎子請以牙為太子代光公許之仲子曰不可夫廢常不祥間諸侯難光之立也列於諸侯矣今無故而廢之是專紬諸侯而以難犯不祥也君必悔之公曰在我而已仲子曰妾非讓也誠禍之萌也以死爭之公終不聽遂逐太子光而立牙為太子高厚為傅靈公疾崔杼微迎光及公覺崔杼立光而殺高厚以不用仲子之言禍至於此君子謂仲子明於事理詩

汪曰齊高厚相太子光會諸侯于鍾離晉士
莊子覘其不敬也謂厚與光其將不免夫以光之殘
忍兼以其母聲姬之淫其不得有齊宜爾特以樹子
之易令諸侯得有辭於齊實爲禍始無何而崔子爲
微服之迎戎子尸諸朝牙與買執諸句瀆高厚之首
領分而夙沙衛且以高唐叛仲子蚤見其微而齊靈
弗瘳也效之諡法亂而不損曰靈此靈公之所以爲
靈也夫

云聽用我謀庶無大悔仲子之謂也

齊威虞姬

虞姬者名娟之齊威王之姬也威王即位九年不治委政大臣佞臣周破胡專權擅勢嫉賢妬能即墨大夫賢而日毀之阿大夫不肖反日譽之虞姬謂王曰破胡讒諛之臣也不可不退齊有北郭先生者賢明有道可置左右破胡聞之乃惡虞姬曰其幼弱在於閭巷之時嘗與北郭先生通王疑之乃閉虞姬於九層之臺而使司即窮驗問破胡賂執事者使竟其罪執事者誣其詞而上之王視其詞不合於意乃召虞姬而自問焉為虞姬對曰妾娟之幸得蒙先人之遺體生於天壤之間去蓬

廬之下侍明王之譖泥附王者薦床蔽席供執掃除掌
奉湯沐至今十餘年矣惓惓之心冀幸補一言而爲邪
臣所擠湮於百重之下不意大王乃復見與之語妾聞
玉石墜泥不爲汙柳下覆寒女不爲亂積之於素雅故
不見疑也經瓜田不納履過李園不整冠妾不避此罪
二也既陷難中有司受賂聽用邪人卒見覆冒不能自
明妾聞寡婦哭城城爲之崩亡士歎市市爲之罷誠信
發內感動城市妾之寃明於白日雖獨號於九層之內
而衆人莫爲毫氂妾之罪二也既有汙名而加此二罪
義固不可以生所以生者爲莫白妾之汙名也且自古

【列女傳卷一】

有之伯奇放野申生被患孝順至明反以爲殘妾既當
死不復重陳然願戒大王擧臣爲邪破胡最甚王不執
政國殆危矣於是王大寤出虞姬顯之於朝市封卽墨
大夫以萬戶烹阿大夫與周破胡遂起兵收故侵地齊
國震懼人知烹阿大夫不敢飾非務盡其職齊國大治
君子謂虞姬好善詩云旣見君子我心則降此之謂也

列女傳卷一

三十四

齊鍾離春

鍾離春者齊無鹽邑之女宣王之正后也其爲人極醜無雙曰頭深目長指大節卬鼻結喉肥項少髮折腰胸皮膚若漆行年四十無所容入街嫁不售流棄莫執於是乃拂拭短褐自詣宣王謂謁者曰妾齊之不售女也聞君王之聖德願備後宮之掃除頓首司馬門外唯王幸許之謁者以聞宣王方置酒於漸臺左右聞之莫不掩口大笑曰此天下強顏女子也豈不異哉於是宣王乃召見謂之曰昔者先王爲寡人娶妃匹皆已備有列位矣今夫人不容于鄉里布衣而欲干萬乘之主亦

白玉琅玕籠疏翡翠珠璣幕絡連飾萬民罷極二殆
所恃一旦山陵崩弛社稷不定一殆也漸臺五重黃金
附春秋四十壯男不立不務衆子而務衆婦尊所好忽
之患南有強楚之讎外有二國之難內聚姦臣衆人不
曰願遂聞命鍾離春對曰今大王之君國也西有衡秦
對但揚目銜齒舉手拊膝曰殆哉殆哉如此者四宣王
而讀之退而推之又未能得明日更召而問之不以隱
願也試一行之言未卒忽然不見宣王大驚發隱書
曰雖然何喜良久曰竊嘗喜隱宣王曰隱固寡人之所
有何奇能哉鍾離春對曰無有特竊慕大王之美義王

賢者匿於山林詔者強於左右邪僞立於本朝諫者不
得通入三殆也飲酒沈湎以夜繼晝女樂俳優縱橫大
笑外不脩諸侯之禮內不秉國家之治四殆也故曰殆
哉殆哉於是宣王喟然而歎曰痛乎無鹽君之言乃今
一聞於是折漸臺罷女樂退諂諛去雕琢選兵馬實府
庫四辟公門招進直言延及側陋卜擇吉日立太子進
慈母拜無鹽君為后而齊國大安者醜女之力也君子
謂鍾離春正而有辭詩云既見君子我心則喜此之謂
也

汪 曰齊宣固自謂好色者而其立后乃在無鹽

醜女漸臺一見粉黛無顏豆齊宣至此而姸醜失鑑
乎哉受箴於孟子則顧左右而言他負痛於無鹽則
速更改而恐後機固有順與不順歟盍齊宣之明其
於四者之殆已覺於中而鍾離春適爲迎機之諫夫
是以言易入而身立顯也然春能繩王之愆而不免
銜已之玉所縶殆與任姒姬姜異矣

列女傳卷一

三七

齊宿瘤女

宿瘤女者齊東郭採桑之女閔王之后也項有大瘤故號曰宿瘤閔王出遊至東郭百姓盡觀宿瘤採桑如故王恠之召問曰寡人出遊車騎甚眾百姓無少長皆棄事來觀汝採桑道傍曾不一視何也對曰妾受父母教採桑不受教觀大王王曰此奇女也惜哉宿瘤女曰婢妾之職屬之不二子之不忘中心謂何宿瘤何傷大悅之曰此賢女也命後乘載之女曰賴大王之力父母在內使妾不受父母之教而隨大王是奔女也大王又安用之王大慙曰寡人失之又曰貞女一禮不備雖

死不從於是王遣歸使使者加金百鎰往聘迎之父母
驚惶欲洗沐加衣裳女曰如是見王則變容更服不見
識也請死不徙於是如故隨使者閔王歸見諸夫人告
曰今日出遊得一聖女今至斥汝屬矣諸夫人皆掩口而笑
盛服而儐遲其至也宿瘤駭宮中諸夫人皆掩口而笑
左右失貌不能自止王大慙曰且無笑不飾與夫飾與
不飾固相去十百也女曰夫飾與不飾相去千萬尚不
足十百也王曰何以言之對曰性相近也習相遠也昔
者堯舜桀紂俱天子也堯舜自飾以仁義雖爲天子安
於節儉茅茨不剪采椽不斲後宮衣不重采食不重味
至今數千歲天下歸善焉桀紂不自飾以仁義習爲苛
文造爲高臺深池後宮蹈綺縠美珠玉意非有饜時也
身死國亡爲天下笑至今千餘歲天下歸惡焉由是觀
之飾與不飾相去千萬尚不足言何獨十百也於是諸
夫人皆大慙閔王大感瘤女以爲后出令卜吉日立爲
澤損膳減樂後宮不得重采期月之間化行鄰國諸侯
朝之侵三晉懼秦楚一立帝號閔王至於此也宿瘤女
有力焉及女死之後燕遂屠齊閔王逃亡而弑死於外
君子謂宿瘤女通而有禮詩云菁菁者莪在彼中阿既
見君子樂且有儀此之謂也

《列女傳卷一》　三十九

汪曰吾觀宿瘤女非無識者逢王遊而不視禮
不備而不行其於女德可謂貞矣受聘而徃不
變容更服可謂不自飾矣較之無塩君則此猶爲始
進之正者也吾安所置喙哉獨惟其謂堯舜自飾以
藏仁義是以仁義而猶已之懸瘤也是莊生所云堯舜
仁義以要人之說也誠若所言則不自飾者爲非
矣又何自相刺繆也夫仁義性之德也何容飾哉
舜性者也何待飾哉飾則假之者也此聖門之至教
宜非兒女子之所得聞也無足異也閔王惟感其言
飾爲仁義故暫收仁義之效而不免筋攣于淖齒則
文飾之窮耳彼豈蹈仁義而死也乎哉

列女傳卷一

四十二

齊女傅母

傅母者齊女之傅母也女為衛莊公夫人號曰莊姜姜交好始往操行衰惰有冶容之行淫泆之心傅母見其婦道不正諭之云子之家世世尊榮當為民法則子之質聰達於事當為人表式儀貌壯麗不可不自修整錦綢衣裳飾在輿馬是不貴德也乃作詩曰碩人其頎衣錦綢衣齊侯之子衛侯之妻東宮之妹邢侯之姨譚公維私砥厲女之心以高節以為人君之子弟為國君夫人尤不可有邪僻之行焉女遂感而自修君子善傅母之防未然也莊姜者東宮得臣之妹也無子姆戴嬀

齊相御妻

齊相晏子僕御之妻也號曰命婦晏子將出命婦窺其夫為相御擁大蓋策駟馬意氣洋洋甚自得也既歸其妻曰宜矣子之卑且賤也夫曰何也妻曰晏子長不滿三尺身相齊國名顯諸侯今者吾從門間觀其志氣恂恂自下思念深矣今子身長八尺乃為之僕御然子之意洋洋若自足者妾是以去也其夫謝曰請自改何如妻曰是懷晏子之智而加以八尺之長也夫事明主其名必揚矣且吾聞寧榮於義而賤不虛驕以貴於是其夫乃深自責學道謙遜常若不足晏子怪而

問其故其以實對於是晏子賢其能納善自改升諸景
公以爲大夫顯其妻以爲命婦君子謂命婦知善故賢
人之所以成者其道博矣非特師傅朋友相與切磋也
妃匹亦居多焉詩云高山仰止景行行止言當常嚮爲
其善也

汪　曰學莫貴於自下莫病於自足滿則招損
而謙則受益古今論學未有易此者也齊命婦其初
不過一僕御人妻耳何言之合道而陰符聖賢論學
之旨平卒成其夫顯名齊國盖婦人從夫與同尊卑
居其尊不居其卑匪命婦一激之力歟彼過而知改
信民之上矣而晏子能引以同升此夫子所稱文子
之可以爲文者也

【列女傳卷一】　　四十五

列女傳卷一

四十六

齊田稷母

齊田稷子之母也田稷子相齊受下吏之貨金百鎰以遺其母母曰子為相三年矣祿未嘗多若此也豈脩士大夫之費哉安所得此對曰誠受之于下其母曰吾聞士脩身潔行不為苟得竭情盡實不行詐偽非義之事不計於心非理之利不入於家言行若一情貌相副今君設官以待子厚祿以奉子言行則可以報君夫為人臣而事其君猶為人子而事其父也盡力竭能忠信不欺務在效忠必死奉命廉潔公正故遂而無患今子反是遠忠矣夫為人臣不忠是為人子不孝也不義之財

非吾有也不孝之子非吾子也子起而出田稷子慚而反
其金自歸罪於宣王請就誅焉宣王聞之大賞其母之
義遂舍稷子之罪復其相位而以公金賜母君子謂稷
母廉而有化詩曰彼君子兮不素飱兮無功而食祿不
為也況於受金乎

頌曰田稷之母廉潔正直責子受金教以忠也勉以忠
也田稷之母見此矣觀其責子之言非齊宣之有
良臣固相待而成也哉

汪曰求忠臣必于孝子之門故事君不忠非孝
也田稷之母見及此矣觀其責子之受金也勉以忠
孝務在不欺焉以清修無為苟得信哉廉而有化矣
然非稷子之勇於改過不能繼其母之志非齊宣之
丞於揚善不能章其母之義嚴母無逆子而明君有
良臣固相待而成也哉

列女傳卷一

四十九

齊杞梁妻

齊杞梁殖之妻也齊莊公襲莒殖戰而死莊公歸遇其妻使使者吊之於路杞梁妻曰今殖有罪君何辱命焉若令殖免於罪則賤妾有先人之敝廬在下妾不得與郊吊於是莊公乃還車詣其室成禮然後去杞梁之妻無子內外皆無五屬之親既無所歸乃枕其夫之屍於城下而哭內誠動人道路過者莫不為之揮涕十日而城為之崩既葬曰吾何歸矣夫婦人必有所倚者也父在則倚父夫在則倚夫子在則倚子今吾上則無父中則無夫下則無子內無所依以見吾誠外無所倚以立吾

節吾豈能更二哉亦死而已遂赴淄水而死君子謂杞
梁之妻貞而知禮詩云我心傷悲聊與子同歸此之謂
也

汪曰杞梁之妻不受郊弔哀聲感而俗化桃屍
哭而城爲傷無依以立節投淸流而自甘可謂知禮
守義者矣然使其通於禮義之大宜以時啟其夫謂
夫之一身上係五世之重不孝有三無後爲大致爲
臣而弗求仕焉可也卽不得謝亦宜擇事而任之襲
莒之役恃大陵小釁於君而弗敢將焉可也夫旣無
祿而內無所依外無所倚杞梁之鬼不其餒而更爲
立後以繼其絕可也三者不能徒殺身以相從無益
於夫之目愈不瞑於地下矣

列女傳卷一

五十一

列女傳卷一

齊孤逐女

孤逐女者,齊卽墨之女,齊相之妻也。初逐女孤無父母,狀甚醜,齊相婦死,逐女造襄王之門而見謁者曰:妾三逐於鄉,五逐於里,孤無父母,擯棄於野,無所容止,願當君王之盛顏,盡其愚辭。左右復於王,王輟食吐哺而起。左右曰:三逐於鄉者不忠也,五逐於里者少禮也。夫不忠不禮之人,王何為遽與之語?逐女對曰:不然,妾聞牛鳴而馬不應,非不聞牛聲也,異類故也。此人必有與人異者矣。逐女見與之語三日。始一日曰:大王知國之柱乎?王曰:不知。逐女曰:柱,相國是也。夫柱不正則棟不安,棟不安則

榱橑墮則屋幾覆矣王則棟矣庶民榱橑也國家屋
夫屋堅與不堅在乎柱國家安與不安在乎相今大王
既有明知而國相不比目之魚也王曰諾其二日吾
國相奚若對曰王之國相不可不審也王曰吾相賢
能成其事就其功王曰何謂也逐女對曰朋其左右賢
其夫妻是外比內比也其三日王曰吾相可易乎逐
女對曰中才也求之未可得也如有過之者何為不可
也今則未有妄聞明王之用人也推一而用之故楚用
虞丘子而得孫叔敖燕用郭隗而得樂毅大王誠能厲
之則此可用矣王曰吾用之奈何逐女對曰昔者齊桓
公尊九九之人而有道之士歸之越王敬螳蜋之怒而
勇士死之葉公好龍而龍為暴下物之所徵固不須頃
王曰善遂尊相敬而事之以逐女妻之齊國以治詩云
既見君子並坐鼓瑟此之謂也

汪 曰孤逐女可謂自遂而無已者矣禮云男女
非有行媒不相知名非受幣不交不親又云外言不
入於梱內言不出于梱齊相失偶思滿相宮就為之
媒自造王門與語三日就先加幣蠶織是休妄譚公
事非外言乎論相短長先尋盾內言乎其不斥
於君見收於相徵一時之幸也不可為訓也雖有才

辯告足道哉

列女傳卷一

五十五

王孫氏母

王孫氏之母者齊大夫王孫賈之母也賈年十五事齊閔王國亂閔王出見弒國人不討賊王孫母謂賈曰汝朝出而晚來則吾倚門而望汝汝莫出而不還則吾倚閭而望汝今汝事王王出走汝不知其處汝尚何歸乎王孫賈乃入市中而令百姓曰淖齒亂齊國弒閔王欲與我誅之者祖右市人從者四百人與之誅淖齒刺而殺之君子謂王孫母義而能教詩云教誨爾子式穀似之此之謂也

頌曰燕自子噲爲繆曰以齊爲事而悲一釋憾

於臨淄之都王孫母義而能教誡知齊國禍至之不
久盡日訓厥子勸王以備燕厚鄰交固邊圉脩內治
使無隙之可乘燕卽警齊安能遂得志於齊哉而未
聞母敎之及此何也淖齒救齊而反噬志欲分齊地
耳主辱臣死主死而臣可獨歸乎非王孫母之所望
於子者也激以忠義復君之讐而兵威緣茲稍振齊
之不卽爲燕賴有母耳

列女傳一卷終

列女傳卷二

仇英寶甫繪圖

齊管妾婧

妾婧者齊相管仲之妾也甯戚欲見桓公道無從乃為人僕將車宿齊東門之外桓公因出甯戚擊牛角而商歌甚悲桓公異之使管仲迎之甯戚稱曰浩浩乎白水管仲不知所謂不朝五日而有憂色其妾婧進曰今君不朝五日而有憂色敢問國家之事耶君之謀也管仲曰非汝所知也婧曰妾聞之昔者太公望年七十屠牛於朝歌市八十為天子師九十而封於齊由是觀之則老母非老耶夫伊尹有莘氏之媵臣也湯立以為三公天下之治

太平由是觀之賤可賤耶畢子生五歲而贊禹由是觀
之少可少耶騏驥生七日而超其母由是觀之弱可弱
耶於是管仲乃下席而謝曰吾請語子其故昔日公使
我迎寗戚寗戚曰浩浩乎白水吾不知其所謂是故憂
之其妾笑曰人已語君矣君不知識耶古有白水之詩
詩不云乎浩浩白水儵儵之魚君來召我我將安居國
家未定從我焉如此寗戚之欲得仕國家也管仲大悅
以報桓公桓公乃修宮府齋戒五日見寗子因以佐
齊國以治君子謂妾婧爲可與謀詩云先民有言詢于
芻蕘此之謂也

汪 曰管子天下才也聞白水之詩不知所謂而
　　妾婧知之則信匹婦之愚可以與知而聖人有所不
　　能知也齊桓尊仲父故卒爲盟主仲父不賤妾婧故
　　果於進賢彼妾婦也辯通兩兩固有出於順從之外
　　哉

列女傳卷二

四

齊義繼母

齊義繼母者齊二子之母也當宣王時有人鬬死於道者吏訊之被一創二子兄弟立其旁吏問之兄曰我殺之弟曰非兄也乃我殺之期年吏不能決言之於相相不能決言之於王王曰今皆赦之是縱有罪也皆誅之是誅無辜也寡人度其母能知子善惡試問其母聽其所欲殺活相召其母問曰母之子殺人兄弟欲相代死吏不能決言之於王王有仁惠故問母何所欲殺活母泣而對曰殺其少者相曰夫少子者人之所愛也今欲殺之何也其母對曰少者妾之子

也長者前妻之子也其父疾且死之時屬之於妾曰善
養視之妾曰諾今既受人之託許人以諾豈可以忘人
之託而不信其諾耶且殺兄活弟是以私愛廢公義也
背言忘信是欺死者也夫言不約束已諾不分何以居
於世哉子雖痛乎獨謂行何以泣下沾襟相入言於王王
美其義高其行皆赦不殺而尊其母號曰義母君子謂
義母信而好義潔而有讓詩曰愷悌君子四方為則此
之謂也

注　曰義母之事往矣距今二千餘年讀其辭猶
令人歔欷酸鼻兄在當時身親見之者乎兄友弟恭
母慈子孝和氣萃於一門丕休哉萬代之標表也彼
齊宜稱好士崇其母之號獨不能顯其子以風乎

列女傳卷二

七

齊傷槐女

齊傷槐女者傷槐衍之女也名婧景公有所愛槐使人守之植木懸之下令曰犯槐者刑傷槐者死於是衍醉而傷槐景公聞之曰是先犯我令也令使吏拘之且加罪焉婧懼乃造於相晏子之門曰賤妾不勝其欲願得備數於下晏子聞之笑曰嬰其有淫色乎何為老而見奔有說之至哉既入門晏子望見之曰怪哉有深憂進而問焉對曰妾父衍幸得充城郭為公民見陰陽不調風雨不時五穀不滋之故禱祠於名山神水不勝觴酌之味先犯君令醉至於此罪固當死妾聞明君之涖國

也不損穀而加刑又不以私患害公法不為六畜傷民
人不爲野草傷禾苗昔宋景公之時大旱三年不雨
召太卜而卜之曰當以人祀景公乃降堂北面稽首
曰吾所以請雨者乃爲吾民也今必當以人祀寡人請
自當之言未卒天大雨方千里所以然者以能順
天慈民也今吾君犯槐令犯者死欲以槐之故殺婧
父孤妾之身妾恐傷執政之義也鄰國
聞之皆謂君愛樹而賤人其可乎晏子惕然而悟明日
朝謂景公曰嬰聞之窮民財力謂之暴崇玩好威嚴令
謂之逆刑殺不正謂之賊夫三者守國之大殃也今君
窮民財力以美飲食之具繁鐘鼓之樂極宫室之觀行
暴之大者也崇玩好威嚴令是逆民之明者也犯槐者
刑傷槐者死刑殺不正賊民之深者也公曰寡人敬受
命晏子出景公卽時命罷守槐之役援植懸之木廢傷
槐之法出犯槐之囚君子曰傷槐女能以辟免詩云是
寬是圖亶其然乎此之謂也

頌曰
注　　曰昔齊景公有所愛馬暴死公怒令人操刀
解養馬者晏子曰此不知其罪而死臣爲君數之使
知其罪曰公使汝養馬而殺之罪一又殺公之所最
善馬罪二使公以一馬之故而殺人百姓聞之必怨

吾君諸侯聞之必輕吾國罪三今以屬獄公曰夫子
釋之勿傷吾仁也茲傳所稱事相類而意相符盖晏
感婧之言於今而後卽襲其盲以諷君乎抑婧聞晏
之言於先而茲復暢其說以迎合乎其孰先孰後今
不可知要皆大寳之箴銘也然謂景公之不能從諫
不可而謂景公之不貳過亦不可

列女傳卷二

十一

齊女徐吾

齊女徐吾者齊東海上貧婦人也與鄰婦李吾之屬會燭相從夜績徐吾最貧而燭數不屬李吾謂其屬曰徐吾燭數不屬請無與夜也徐吾曰是何言與妾以貧燭不屬之故常先息常後罷灑掃陳席以待來者自與蔽薄坐常處下凡為貧燭不屬故也夫一室之中益一人燭不為暗損一人燭不為明何愛東壁之餘光不使貧妾得蒙見哀之恩長為妾役之事使諸君常有惠施於妾不亦可乎李吾莫能應遂復與夜終無後言君子曰婦人以辭不見棄於鄰則辭安可以已乎哉

列女傳卷二

十二

齊聶政姊

齊勇士聶政之姊也聶政母既終獨有姊在及爲濮陽嚴仲子刺韓相俠累所殺者數十人恐禍及姊因自披其面抉其目自屠剔而死韓暴其尸於市購問以千金莫知爲誰姊聞之曰弟至賢愛妾之軀滅吾之弟意也乃之韓哭聶政尸謂吏曰殺韓相者妾之弟軹深井里聶政也亦自殺於尸下晉楚齊衞聞之曰非獨聶政之勇乃其姊者烈女也君子謂聶政姊仁而有勇不怯死以滅名詩云死喪之威兄弟孔懷言死可畏唯兄弟甚相懷此之謂也

列女傳卷二

十四

魯季敬姜

魯季敬姜者莒女也號戴巳魯大夫公父穆伯之妻文伯之母季康子之從祖叔母也博達知禮穆伯先死敬姜守養文伯出學而還敬姜側目而盼之見其友上堂從後階降而卻行奉劒而正履若事父兄文伯自以為成人矣敬姜召而數之曰昔者武王罷朝而結絲紱絕左右顧無可使結之者俯而自申之故能成王道桓公坐友三人諫臣五人日舉過者三十人故能成伯業周公一食而三吐哺一沐而三握髮所執贄而見於窮閭隘巷者七十餘人故能存周室彼二聖一賢者皆伯

王之君也而下人如此其所與遊者皆過已者也是以
日益而不自知也今以子年之少而位之卑所與遊者
皆為服役子之不益亦以明矣文伯乃謝罪於是乃擇
嚴師賢友而事之所與遊處者皆黃耄倪齒也文伯引
衽攘捲而親饋之敬姜曰子成人矣君子謂敬姜備於
敎化詩曰濟濟多士文王以寧此之謂也文伯相魯敬
姜謂之曰吾語汝治國之要盡在經矣夫幅者所以正
曲枉也不可不彊故幅可以為將畫者所以均不均服
不服也故畫可以為正物者所以治蕪與莫也故以服
以為都大夫持交而不失出入不絕者也捆可以為
以為都大夫持交而不失出入不絕者也捆可以為
大行人也推而往引而來者綜也綜可以為開內之師
主多少之數者均也均可以為內史服重任行遠道正
直而固者軸也軸可以為相榫而無窮者摘可以
為三公文伯再拜受敎文伯退朝朝敬姜方績文
伯曰以歜之家而主猶績懼干季孫之怒其以歜為不
能事主乎敬姜歎曰魯其亡乎使吾子備官而未之聞
邪居吾語汝昔聖王之處民也擇瘠土而處之勞其民
而用之故長王天下夫民勞則思思則善心生沃土之
淫則忘善忘善則惡心生沃土之民不材淫也是故天子大采朝日與三公九卿組織地
民鄕義勞也是故天子大采朝日與三公九卿組織地

德曰中考政與百官之政事使師尹維旅牧宣敬民事
少采夕月與大史司載糾虔天刑日入監九御使潔奉
禘郊之粢盛而後即安諸侯朝脩天子之業令畫考其
國夕省其典刑夜警百工使無慆淫而後即安卿大夫
朝考其職晝講其庶政夕序其業夜庀其家事而後即
安士朝而受業晝而講肄夕而習復夜而計過無憾而
後即安自庶人已下明而動晦而休無日以息王后親
織玄紞公侯之夫人加之以紘綖卿之內子為大帶命
婦成祭服列士之妻加之以朝服自庶士以下皆衣其
夫社而賦事烝而獻功男女效績否則有辟古之制也

夫人緯今也胡不自安爾今也余懼穆伯之絕
嗣也仲尼聞之曰弟子記之季氏之婦不淫矣詩曰婦
無公事休其蠶織言婦人以織績為公事者也休之非
禮也文伯飲南宮敬叔酒以露堵父為客羞鼈焉小堵
父怒相延食鼈堵父辭曰將使鼈長而後食之遂出敬姜
聞之怒曰吾聞之先子曰祭養尸饗養上賓鼈於人何
有而使夫人怒遂逐文伯五日魯大夫辭而復之君子

君子勞心小人勞力先王之訓也自上以下誰敢淫心
舍力今我寡也爾又在下位朝夕處事猶恐忘先人之
業況有怠惰其何以辟吾冀而朝夕脩我曰必無廢先
人爾今也曰胡不自安以是承君之官余懼穆伯之絕

謂敬姜為慎微詩曰我有旨酒嘉賓式燕以樂言尊賓也文伯卒敬姜戒其妾曰吾聞之好內女死之今吾子夭死吾惡其以好內聞也二三婦共祀先祀者請毋瘠色毋揮涕毋陷膺毋憂容有降服加服從禮而靜是昭吾子仲尼聞之曰女知莫如婦男知莫如夫公父氏之婦知矣欲明其子之令德詩曰君子有穀貽厥孫子此之謂也敬姜之處喪也朝哭穆伯莫哭文伯仲尼聞之曰季氏之婦可謂知禮矣愛而無私上下有章敬姜嘗如季氏康子在朝與之言不應從之及寢門不應而入康子辭於朝而入見曰肥也不得
之及寢門不應而入康子辭於朝而入見曰肥也不得
聞命母乃罪耶敬姜對曰子不聞耶天子及諸侯合民事於內朝自卿大夫以下合官職於外朝合家事於內朝寢門之內婦人治其職焉上下同之夫外朝子將業君之官職焉內朝子將庀季氏之政焉皆非吾所敢言也康子嘗至敬姜闈門而與之言皆不踰閾祭悼子康子與焉酢不受徹俎不讌宗不具不繹繹不盡飲則退仲尼謂敬姜別於男女之禮矣詩曰女也不爽此之謂也

列女傳卷二

十九

魯臧孫母

臧孫母者曾大夫臧文仲之母也文仲將為魯使至齊其母送之曰汝刻而無恩好盡人力窮人以威魯國不容子矣而使子之齊凡奸將作必於變動害子者其於斯發事乎汝其戒之魯與齊通壁壁鄰之國也魯之寵臣多怨汝者又皆通於齊高子國子是必使齊圖魯而拘汝留之難乎其免也汝必施恩布惠而後出以求助焉於是文仲託於三家厚士大夫而後之齊齊果拘之而興兵欲襲魯文仲微使人遺公書恐得其書乃謬其辭曰歛小器投諸台食獵犬組羊裘琴之合甚思之臧

我羊羊有母食我以同魚冠纓不足帶有餘公及大夫
相與議之莫能知之人有言臧孫母者世家子也君何
不試召而問焉於是召之曰吾使臧子之齊今持
書來云爾何也臧孫母泣下襟曰吾子拘有木治矣公
曰何以知之對曰歛小器投諸台者言取郭外萌內之
於城中也食獵犬組羊裘者言趣饗戰鬬之士而糒甲
兵也琴之合甚思之者言思妻也臧我羊羊有母是善
告妻善饗母也食我以同魚同者其文錯錯者所以治
鋸鋸者所以治木也係於獄矣冠纓不足帶有餘所以治
有餘者頭亂不得梳飢不得食也故知吾子拘而有木
治矣於是以臧孫母之言軍於境上齊方發兵將以襲
魯聞兵在境上乃還文仲而不伐魯君子謂臧孫母識
微見遠詩云陟彼岵兮瞻望母兮此之謂也

汪 曰臧文仲於魯爲勳庸而稽其行事君子多
置弗滿縱逆祀非禮作虛器祀爰居非智下展禽則
薇賢盍有奚德盍不止刻而無恩如其母之所責云
者母氏聖善見遠識徵智先二女不愧世家子矣一
解謬辭止兵未發盟義姑姊同功猗歟休哉

列女傳卷二 二十

列女傳卷二

二十二

魯之母師

母師者魯九子之寡母也臘日休作者歲祀禮事畢悉召諸子謂曰婦人之義非有大故不出夫家然吾父母家多幼稚歲時禮不理吾從汝謁往監之諸子皆頓首許諾又召諸婦曰婦人有三從之義而無專制之行少繫父母長繫於夫老繫於子今諸子許我歸視私家雖踰正禮願與少子俱以備婦人出入之制諸婦其慎房戶之守吾夕而返於是使少子僕歸辦家事天陰還失早至閭外而止夕而入魯大夫從臺上見而怪之使人間視其居處禮節甚修家事甚理使者還以狀對於是

大夫召母而問之曰一日從北方來至閒而止良久夕
乃入吾不知其故甚怪之是以問也母對曰妾不幸早
失夫獨與九子居臘月禮畢事閒從諸子謁歸視私家
與諸婦孺子期夕而返妾恐其酺醑飽人情所有也
妾返大早故止閒外期盡而入大夫笑之言於穆公賜
母尊號曰母師使明訓夫人夫人諸姬皆師之君子謂
母師能以身教夫禮婦人未嫁則以父母爲天旣嫁則
以夫爲天其喪父母則降服一等無二天之義也詩云
出宿于濟飲餞于禰女子有行遠父母兄弟

注　曰易云在中饋無攸遂言婦人有三從之道
無所敢自遂也魯之母師深辨乎此而勸躬砥節以
自繫束於子循典禮近人情其見嘉笑於魯之大夫
也宜哉盍至於君尊之夫人諸姬皆師之大夫
師之名耿耿如昨風之所垂遠矣彼七子之母其視
母師不啻培壞之與方壺也以稱聖善不亦恧乎

列女傳卷二

二十五

黔婁妻

魯黔婁先生之妻也先生死曾子與門人往弔之其妻出戶曾子弔之上堂見先生之尸在牖下枕墼席藁縕袍不表覆以布被手足不盡斂覆頭則足覆足則頭見曾子曰斜引其被則斂矣妻曰斜而有餘不如正而不足也先生以不斜之故能至於此生時不邪死而邪之非先生意也曾子不能應遂哭之曰嗟先生之終也何以為諡其妻曰以康為諡曾子曰先生在時食不充口衣不蓋形死則手足不斂旁無酒肉生不得其美死不得其榮何樂於此而諡為康乎其妻曰昔先生君

嘗欲授之政以為國相辭而不為是有餘貴也君嘗賜之粟三十鍾先生辭而不受是有餘富也彼先生者其天下之淡味安天下之卑位不戚戚於貧賤不忻忻於富貴求仁而得仁求義而得義其謚為康不亦宜乎曾子曰唯斯人也而有斯婦君子謂黔婁妻為樂貧行道詩曰彼美淑姬可與寤言此之謂也

汪曰曾子易簀數語豈有感於斯耶其不慊於晉楚數言亦豈有得於斯耶何其言之符也吾謂黔婁之妻不當於女子中求之即古見道君子未易遠過斯傳也能知其夫而議謚之當此其淺者也繹其辭有發先聖賢所未發者千載而後若陶處士猶景慕而巫稱為至自立傳表其為若人之儔何一婦媼光其夫而垂休之遠也

列女傳卷二

二十八

魯秋潔婦

潔婦者魯秋胡子妻也既納之五日去而官於陳五年乃歸未至家見路旁婦人採桑秋胡子悅之下車謂曰若曝採桑吾行道遠願託桑蔭下餐下齎休焉婦人採桑不輟秋胡子謂曰力田不如逢豐年力桑不如見國卿吾有金願以與夫人婦人曰嘻夫採桑力作紡績織紝以供衣食奉二親養夫子吾不願金所願卿無有外意妾亦無淫泆之志收子之齎與笥金秋胡子遂去至家奉金遺母使人喚婦婦至乃向採桑者也秋胡子慙婦曰子束髮辭親往仕五年乃還當忻悅馳驟揚塵疾至

今也乃悅路旁婦人下子之糧以金予之是忘母也忘
母不孝好色淫泆是污行也污行不義夫事親不孝則
事君不忠處家不義則治官不理孝義並亡必不遂矣
妾不忍見子改娶矣妾亦不嫁遂去而東走投河而死
君子曰潔婦精於善夫不孝莫大於不愛其親而愛其
人秋胡子有之矣君子曰見善如不及見不善如探湯
秋胡子婦之謂也詩云惟是褊心是以爲刺此之謂也
也魯秋胡子忘母不孝污行不義孝義並亡潔婦誡
治可移於官君子所爲達不離道而獲遂於人間世故
汪 曰孔子云事親孝故忠可移於君居家理故

料其不遂矣不遂之人豈願以爲夫乎斯言也有合
於聖人之指見金夫而飭躬勤蠶桑而供事親不遂
而奚忍望東河而自沉嗚呼烈矣

列女傳卷二
三十一

魯寡陶嬰

陶嬰者魯陶門之女也少寡養幼孤無強昆弟紡績為產魯人或聞其義將求焉嬰聞之恐不得免作歌明已之不更二也其歌曰黃鵠之早寡兮七年不雙鴉頸獨宿兮不與眾同夜半悲鳴兮想其故雄天命早寡兮獨宿何傷寡婦念此兮泣下數行嗚呼哀哉兮死者不可忘飛鳥尚然兮况於貞良雖有賢雄兮終不重行魯人聞之曰斯人不可得已遂不敢復求嬰寡終身不改君子謂陶嬰貞壹而思詩云心之憂矣我歌且謠此之謂也

汪曰婦人之義從一而終卽無子可依堅志者尚當不毀其節况以是貌諸孤撫之有成足爲身後之望夫死猶有不死者存紡績自勞可以制欲可以聊生雖有賢豪義不更一此陶嬰所爲託黃鵠以見志也此魯人所爲聞斯歌而不敢復求也世之朝燕暮秦儕人之爵而不死人之難受人之託而不終之事何匹夫婦之不若也乎

魯漆室女

漆室女者魯漆室邑之女也過時未適人當穆公時君老太子幼女倚柱而嘯旁人聞之莫不為之慘者其隣人婦從之遊謂曰何嘯之悲也子欲嫁耶吾為子求偶漆室女曰嗟乎始吾以子為有知今無識也吾豈為不嫁不樂而悲哉吾憂魯君老太子幼鄰婦笑曰此乃魯大夫之憂婦人何與焉漆室女曰不然非子所知也昔晉客舍吾家繫馬園中馬佚馳走踐吾葵使我終歲不食葵鄰人女奔隨人亡其家債吾兄行追之逢霖水出溺流而死今吾終身無兄吾聞河潤九里漸洳三百步

今魯君老悖太子少愚愚儜曰起夫魯國有患者君臣
父子皆被其辱禍及衆庶婦人獨安所避乎吾甚憂之
子乃曰婦人無與者何哉鄰婦謝曰子之所慮非妾所
及三年魯果亂齊楚攻之魯連有寇男子戰鬬婦人轉
輸不得休息君子曰遠矣漆室女之思也詩云知我者
謂我心憂不知我者謂我何求此之謂也

汪曰昔有婆婦不恤其緯而憂宗國之隕漆室
女之類也魯當是時公儀休爲相子柳子思爲臣國
有君子未覩其亂顧以魯君之老太子之幼誠見其
有亂萌楚亡猿而林木禍城門火而池魚殃勢所必

至則漆室女信爲遠慮匪過計也以一女子而尚懷
宗國之憂於此見魯憂國者之衆然在位者莫之省
憂而貽一女子之憂於此見魯謀國者之寡

列女傳卷二　三十五

列女傳卷二

宋鮑女宗

女宗者宋鮑蘇之妻也養姑甚謹鮑蘇仕衛三年而娶外妻女宗養姑愈敬因往來者請問其夫賂遺外妻甚厚女宗姒謂曰可以去矣女宗曰何故姒曰夫人既有所好子何留乎女宗曰婦人一醮不改夫死不嫁執麻枲治絲繭織紝組紃以供衣服以事夫室澈漠酒醴筐饋食以事舅姑以專一為貞以善從為順豈以專夫室之愛為善哉若其以淫佚為心而扼夫室之好吾未知其善也夫禮天子十二諸侯九卿大夫三士二今吾夫誠士也有二不亦宜乎且婦人有七見去夫無一去義

七去之道妒正為首淫僻竊盜長舌驕侮無子惡病皆在其後吾姒不教吾以居室之禮而反欲使吾為見棄之行將安所用此遂不聽事姑愈謹宋公聞之表其間號曰女宗君子謂女宗謙而知禮詩云令儀令色小心翼翼古訓是式威儀是力此之謂也

汪 曰女宗之言善矣其云婦事蠶織籩饋食以專一為貞以順從為正而不以專夫之愛為善匪明夫分義深識禮意安能為是言且謂其夫士也禮宜有二妻而七去之條妒正為首是何其待人之怒而律己之嚴乎善欲其歸於夫則過欲其歸巳一言一行模壺範閨號稱女宗譽不虛矣宋公表厥宅里彰善而樹之聲識所以風民哉

列女傳卷二

三十九

晉文齊姜

齊姜齊桓公之宗女晉文公之夫人也初晉文公父獻公納驪姬譖殺太子申生文公號公子重耳與舅犯奔狄適齊齊桓公以宗女妻之甚美有馬二十乘將死於齊曰人生安樂而已誰知其他子犯知文公之安齊也欲行而患之與從者謀於桑下蠶妾在焉妾告姜氏姜殺之而言於公子曰從者將以子行聞者吾已除之矣公子必從不可以貳貳無成命自子去晉無窮年天未亡晉有晉國者非子而誰子其勉之上帝臨子貳必有咎公子曰吾不動必死於此矣姜曰不可周詩曰

莘莘征夫每懷靡及夙夜征行猶恐無及兄欲懷安將
何及矣人不求其能及乎亂不長世公子必有晉公
子不聽姜與舅犯謀醉載之以行酒醒公子以戈逐舅
犯曰事若有濟則可無所濟吾食舅氏之肉豈有饜哉
遂行過曹宋鄭楚而入秦穆公乃以兵內之於晉晉
人殺懷公而立公子重耳是爲文公迎齊姜以爲夫人
遂伯天下爲諸侯盟主君子謂齊姜潔而不瀆能育君
子於善詩云彼美孟姜可與寤言此之謂也

頌曰獻公之子九人惟重耳在有晉國者必重
耳也乃重耳方以懷安敗名欲死於齊狃二十乘而
不顧夫千乘向徼姜與子犯之謀則齊廷有贅壻而
中夏無盟主晉之亂亡寧有已時哉惟姜之賢不戀
目前之歡而爲永世之慮此重耳之霸業赫然代齊
桓而興也

列女傳卷三　　四十一

列女傳卷二

四十二

晉圉懷嬴

懷嬴者秦穆之女晉惠公太子之妃也圉質於秦穆公以嬴妻之六年圉將逃歸謂嬴氏曰吾去國數年子父之接忘而秦晉之友不加親也夫鳥飛反鄉狐死首丘我其首晉而死子其與我行乎嬴氏對曰子晉太子也辱於秦子之欲去不亦宜乎雖然寡君使婢子侍執巾櫛以固子也今吾不足以結子是棄君也言子之謀是負妻之義也三者無一可行雖吾不從子也子行矣吾不敢泄言亦不敢從也子圉遂逃歸君子謂懷嬴善處夫婦之間

汪曰辰嬴夙事公子圉晉文姪婦也晉文入秦
秦伯歸女五人辰嬴與焉晉文識之甘以此自累而
瀆亂聚麀乃辰嬴悟不知恥奉匜沃盥甲我以求一
中公子歡其於圉也不啻升髦棄之矣執云善處夫
婦之間乎乃猶忘其班之甲也行之賤也而欲以其
子求為晉後亦足羞也

晉趙衰妻

晉趙衰妻者，晉文公之女也，號趙姬。初文公為公子時，與趙衰奔狄，狄人入其二女叔隗季隗於公子，公子以叔隗妻趙衰，生盾及返國，文公以其女趙姬妻趙衰，趙姬請迎盾與其母而納之，趙衰辭而不敢，姬曰：不可，夫得寵而忘舊，舍義好新而嫚故，無恩與同屏括樓嬰趙姬，生盾及反國文公以其女趙姬妻趙衰，趙姬請迎盾與其母而納之，趙衰辭而不敢。姬曰：不可。夫得寵而忘舊，舍義；好新而慢故，無恩；與人勤於隘厄富貴而不顧，無禮。君棄此三者，何以使人？雖妾亦無以侍執巾櫛。詩不云乎：采對采菲，無以下體。德音莫違，及爾同死。與人同寒苦，雖有小過，猶與之同死而不去，況於安新忘舊乎？又曰：燕爾新婚，不我屑以。

蓋傷之也君其迎之無以新廢舊衰許諸乃逆叔隗
與盾求姬以盾為賢請立為嫡子使三子下之以叔隗
為內婦姬親下之及盾為正卿思趙姬之讓恩請以姬
之中子屛括為公族大夫曰君姬氏之愛子也徼君姬
氏則臣狄人也何以至此成公許之屛括遂以其族為
公族大夫君子謂趙姬恭而有讓詩曰溫溫恭人維德
之基趙姬之謂也

汪曰予餘之勳晉廷之柱礎也旣納叔隗生子
盾矣與人同患難安樂而棄之義乎不義乎偷曰卿
宜有三妻而緣是得狗君之欲則君之女固非可下
之也

人者與其不敢逆而辟於後就若辟昏於先以成夫
婦父子之義向非趙姬之賢恭而有讓則十九年辛
勤老婦不免飮恨以就木而宜孟雖忠安能以狄人
自致身於晉室青雲之上乎公族大夫之舉報難其
稱矣

列女傳卷二

四十七

晉伯宗妻

晉大夫伯宗之妻也伯宗賢而好以直辨凌人每朝其妻常戒之曰盜憎主人民愛其上有愛好人者必有憎妬人者夫子好直言枉者惡之禍必及身矣伯宗不聽朝而以喜色歸其妻曰子貌有喜色何也伯宗曰吾言於朝諸大夫皆謂我知似陽子妻曰實穀不華至言不飾今陽子華而不實言而無謀是以禍及其身子何喜焉伯宗曰吾欲飲諸大夫而與之語爾試聽之其妻曰諾於是為大會與諸大夫飲既飲而問妻曰何若對曰諸大夫莫子若也然而民之不能戴其上久矣難必

及子子之仕固不可易也且國家多貳其危可立待也
子何不預結賢大夫以託州犂焉伯宗曰諾乃得畢羊
而交之及欒不忌之難鄰害伯宗譖而殺之畢羊乃逆
州犂于荊遂得免焉君子謂伯宗之妻知天道詩云多
將熇熇不可救藥伯宗此之謂也

汪曰陽子不沒其身智不足稱趙文子所不願
為者也晉大夫以比伯宗信其人矣伯宗聞言
宜以為鑒而翹然自喜其及於難也宜哉妻有先見
而託州犂使有後於荊遂令州犂長為晉患孰若勸
其夫致臣而去自列於編戶躬耕以晦其明則庶幾
哉身與家獲全而禍患遠矣名遂全而身不退是焉知
天道乎

列女傳卷二 四十九

列女傳卷二

五十

晉羊叔姬

叔姬者羊舌子之妻也叔向叔魚之母也一姓楊氏叔向名肸叔魚名鮒羊舌子好正不容於晉去而之三室之邑三室之邑人相與攘羊而遺之羊舌子羊舌子不受叔姬曰夫子居晉不容去之三室之邑又不受三室之邑是於夫子不容也不如受之叔姬曰不可南方有鳥名曰乾吉食其子不擇肉子不可食以之肉不若埋之以明不與於義之常不遂今肸與鮒童子也隨大夫而化者不可不慎也乃盛以甕埋壚陰後二年攘羊之事發都吏至羊舌子曰吾受之不敢食也

光可監人名曰玄妻樂正夔娶之生伯封實有豕心貪
於是將必以是大有敗也昔有仍氏生女髮黑而甚美
少妃姚子之子貊也子貊早死無後天鍾美
之有奇福者必有奇禍有甚美者必有甚惡今是鄭穆
而亡一國兩卿矣爾不懲此而反懲吾族何也且吾聞
無慶吾懲舅氏矣叔姬曰子靈之妻殺三夫一君一子
女美而有色叔姬不欲娶其族叔向曰吾母之族貴而
莫子云覯此之謂叔姬為能防害遠疑詩曰無曰不顯
羊之事矣君子謂叔姬為能防害遠疑詩曰無曰不顯
發而視之刵其骨存焉都吏曰君子哉羊舌子不與攘

《列女傳卷三》

五十二

悋母期忿戾無厭謂之封豕有窮后羿滅之夔是用不
祀且三代之亡及恭太子之廢皆是物也汝何以為哉
夫有美物足以移人苟非德義則必有禍也叔向懼而
不敢娶平公強使娶之生楊食我號伯碩伯碩生
時侍者謁之叔姬往視之及堂聞其號也而還曰豺狼之聲也狼子野心今將滅羊舌氏者
必是子也遂不肯見及長與祁勝為亂晉人殺食我羊
舌氏由是遂滅君子謂叔姬為能推類詩云如彼泉流
無淪胥以敗此之謂也叔姬之始生叔魚也而視之曰
是虎目而豕喙鳶肩而牛腹谿壑可盈是不可饜也必

以賂死遂不見及叔魚長為國贊理邢侯與雍子爭田
雍子入其女於叔魚以求直邢侯殺叔魚與雍子於朝
韓宣子患之叔向曰三姦同罪請殺其生者而戮其死
者遂族邢侯氏而尸叔魚與雍子於市叔魚卒以貪死
叔姬可謂智矣詩云貪人敗類此之謂也
頌曰聞文子之於椒也生而前知其不善世遂
以為性不善之證叔姬之於鮒也食我也亦然匹婦
之明乃與偉丈夫爭烈哉洵足嘉也然知其不善而
終不能化之使不為惡則以天定勝人有末如之何
者矣

列女傳卷二

列女傳二卷終